Оглавление

ПРЕДИСЛОВИЕ …………………………….……..3

РАЗДЕЛ I. ПРОБЛЕМЫ ИЗУЧЕНИЯ «ЗАПИСОК ОХОТНИКА» И.С. ТУРГЕНЕВА …………………………..6

ГЛАВА I. ТЕМАТИЧЕСКИЕ СОСТАВЛЯЮЩИЕ ЦИКЛА И.С. ТУРГЕНЕВА «ЗАПИСКИ ОХОТНИКА» …………..6

 1.1 Тема охоты в «Записках охотника» И.С. Тургенева ……….. 6

 1.2 Цыганская тема в «Записках охотника» И.С. Тургенева ...17

ГЛАВА II. МОТИВНО-ОБРАЗНАЯ СТРУКТУРА «ЗАПИСОК ОХОТНИКА» И.С. ТУРГЕНЕВА ………………………...24

 1.1 Хронотоп художественного мира «Записок охотника» И.С. Тургенева …………………………………………..24

 1.2 Топос деревни в «Записках охотника» И.С. Тургенева…..31

 1.3 Орнитоморфные образы в «Записках охотника» И.С. Тургенева ……………………………………………..45

 1.4 «Уход из мира» как нравственный поступок в мире героев И. С. Тургенева ……………………………………………..65

 1.5 Мотивы «Гамлета» В. Шекспира в очерке И.С. Тургенева «Гамлет Щигровского уезда» ……………………………..76

 1.6 Имя как способ описания образа персонажа в «Записках охотника» И.С. Тургенева …………………………….88

ГЛАВА III. ОСОБЕННОСТИ СТИЛЯ «ЗАПИСОК ОХОТНИКА» И.С. ТУРГЕНЕВА ……………………………………..102

 3.1 Эпитеты в идиостиле «Записок охотника» И.С. Тургенева …………………………………………………102

 3.2 Сравнения в идиостиле «Записок охотника» И.С. Тургенева ……………………………………………..110

РАЗДЕЛ II. ТЕМЫ ДЛЯ САМОСТОЯТЕЛЬНОЙ РАБОТЫ СТУДЕНТОВ119

2.1 Задания для самостоятельной работы119

2.2 Инструкция по созданию учебного веб-проекта «Музей одного произведения» (на примере одного очерка из «Записок охотника») ...123

2.3 Тематика занятий ...127

2.4 Темы докладов ...129

РАЗДЕЛ III. АСПЕКТЫ ИЗУЧЕНИЯ ОЧЕРКОВ «ЗАПИСКИ ОХОТНИКА» В ШКОЛЕ150

БИБЛИОГРАФИЧЕСКИЙ СПИСОК166

ПРЕДИСЛОВИЕ

Литературный семинарий как самостоятельный тип издания год от года завоевывает себе по праву прочное место в ряду других пособий для высшей школы.

Круг исследования проблематики «тургеневедения» чрезвычайно широк, литература об И.С. Тургеневе огромна и с каждым годом увеличивается, поэтому особенно важно ее обобщение и специальный отбор. Составитель данного пособия стремился построить его так, чтобы им могли воспользоваться преподаватели и студенты гуманитарных факультетов, где ведется работа над темами, связанными с проблемами изучения наследия И.С. Тургенева, учтены также и цели самообразования.

В данном издании рассматриваются вопросы изучения только одной книги — цикла «Записки охотника», за который И.С. Тургенев был удостоен почетного звания доктор естественного права Оксфордского университета в 1879 г.

«Записки охотника» — произведение, открывшее И.С. Тургеневу путь в большую литературу. Задача настоящей книги — помочь изучающим очерки из сборника «Записки охотника»; рекомендовать основную библиографию, помочь студенту в самостоятельной работе над семинарским, курсовым и дипломным сочинением.

Представленные материалы являются обобщением многолетнего тургеневедческого опыта автора пособия в гуманитарном институте Северного (Арктического) федерального университета имени М.В. Ломоносова.

С 2002 по 2015 г. на кафедре литературы и русского языка гуманитарного института Северного (Арктического) федерального университета имени М.В. Ломоносова успешно функционирует научная проблемная группа

студентов «Творчество И.С. Тургенева: вчера, сегодня, завтра». В рамках работы этой группы в ноябре 2011 года была проведена студенческая конференция к 195-летнему юбилею И.С. Тургенева «Творчество И.С. Тургенева в современных креативных рецепциях».

Будущие словесники успешно выполняют задания по написанию курсовых и дипломных работ, связанных с отдельными аспектами тургеневского творчества.

Раздел первый «Проблемы изучения цикла «Записки охотника» И.С. Тургенева» послужит студенту не только учебно-методическим подспорьем, но и поможет ему составить представление о конкретных художественных особенностях сборника. В главах этого раздела собраны необходимые сведения о проблематике, мотивно-образной структуре, стиле писателя, реализующихся в очерках «Записки охотника». Каждая глава сопровождается библиографическим списком.

В «Семинарии» подробно разработаны темы для самостоятельной работы и рекомендованы пути поиска библиографии к ним. Мы стремились представить разнообразный и широкий круг тем. В то же время расшифровка каждой темы дает возможность студенту или преподавателю сузить ее, взять только одну какую-либо часть темы.

Раздел об изучении «Записок охотника» в школе освещает методические возможности анализа тургеневских очерков, включенных в школьную программу по литературе.

Настоящий Семинарий по своему содержанию примыкает к установившемуся типу подобных пособий. По сравнению с изданием Семинария по «Запискам охотника» И.С. Тургенева (автор – Е.М. Ефимова, 1958) настоящая книга соответствует современному федеральному государственному образовательному

стандарту; ориентирует студентов в виртуальном пространстве, апеллируя к содержанию электронных библиотек и интернет-ресурсов; существенно расширяет задания для самостоятельной работы; предполагает креативный подход к поставленным задачам.

Содержание учебного пособия «Записки охотника» И.С. Тургенева: Семинарий» расширяет содержание учебного курса «История русской литературы XIX века (40-60-е годы)», устанавливает межпредметные связи с курсами «История Отечества», «Культурология», «Философия», «История зарубежной литературы» и др.

Пособие адресовано студентам, обучающимся по программам специалитета, бакалавриата и магистратуры гуманитарных профилей, а также учителям и учащимся средних учебных заведений.

РАЗДЕЛ I. ПРОБЛЕМЫ ИЗУЧЕНИЯ «ЗАПИСОК ОХОТНИКА» И.С. ТУРГЕНЕВА

ГЛАВА I. ТЕМАТИЧЕСКИЕ СОСТАВЛЯЮЩИЕ ЦИКЛА И.С. ТУРГЕНЕВА «ЗАПИСКИ ОХОТНИКА»

1.1 Тема охоты в «Записках охотника» И.С. Тургенева

«Ограничусь теперь желанием, чтобы охота, эта забава, которая сближает нас с природой, приучает нас к терпению, а иногда и к хладнокровию перед опасностью, придает телу нашему здоровье и силу, а духу — бодрость и свежесть, — эта забава, которой тешились и наши прадеды на берегах широких русских рек долго бы еще процветала в нашей родине!», — писал И. С. Тургенев в рецензии на книгу С.Т. Аксакова (XII, 171) [1]. В этих словах, на наш взгляд, заключается важная идея о значимости охоты для русского мира, русской культуры. Охота была любимым занятием писателя с детства. В рассказе «Перепелка» Тургенев писал об отце: «Отец мой был страстным охотником; и как только не был занят по хозяйству — и погода стояла хорошая, — он брал ружье, надевал ягдташ, звал своего старого Трезора и отправлялся стрелять куропаток и перепелов. Зайцами он пренебрегал, предоставляя их псовым охотникам, которых величал борзятниками. Он часто брал меня с собою… большое это было для меня удовольствие!» Тема охоты привычна и устойчива в произведениях И.С. Тургенева. Ее присутствие прослеживается в очерках «Записки охотника», в повестях «Андрей Колосов», «Три встречи», «Вешние воды», в романе «Отцы и дети», «Легенде о святом Юлиане Милостивом», в эссе «Пятьдесят недостатков ружейного охотника и пятьдесят недостатков легавой собаки», в

рецензии на книгу С.Т. Аксакова «Записки ружейного охотника Оренбургской губернии» и др.

Описательные эпизоды, связанные с охотой, позволяют воссоздать фрагмент художественного образа мира писателя. Заголовочный комплекс цикла очерков, маркированных темой охоты, активизирует восприятие читателя и направляет его внимание к тому, что будет изложено далее. Академик М. П. Алексеев заметил в статье «Заглавие "Записок охотника"», что «упоминание охотничьих скитаний или приключений носит здесь орнаментальный характер. Вся книга в целом, когда завершилось ее сложение из отдельных очерков, также представлялась читателям в большей мере книгой «нравоописательных», чем «охотничьих» очерков, на что в действительности имелись вполне обоснованные причины» [2]. Возможно, исследователь сделал такой вывод, ориентируясь на содержание только одного очерка «Хорь и Калиныч». Если принимать во внимание цикл полностью, то тема репрезентируется в нем в разных вариантах и проявлениях. Европейские писатели приняли заглавие с удивлением, так как ни образ «охотника», ни сами новеллы не отвечали уже сложившемуся в литературе Франции и Англии направлению «охотничьих» очерков [3]. Сюжет «Записок охотника» далек от сюжета привычного охотничьего рассказа. Писатель явился преобразователем жанра охотничьего рассказа, внес в него нравоописательность, психологизм, предельную реалистичность в обрисовке характеров, выдвинув на первое место человека, а не собственно охотничьи приключения. У Тургенева охотник — странник, повествующий обо всем, что увидел, услышал, в чем сам принимал участие. Определенный интерес представляет лексическое оформление темы охоты. Обязательными компонентами тургеневских очерков являются

специальный охотничий язык, включающий привычные для уха охотника выражения (порскать — о поведении на охоте ловчего; гончих натравливали на красного (то есть крупного) зверя особым криком — порсканьем («о-го-го»), стоять на тяге, загоготать, чистить охотнику шпоры); обозначение видов охоты (вальдшнепина тяга (охота на птиц), утиная охота, охота с гончими и борзыми); номинации лиц, участвующих в охоте (егерь, псарь, ловчий, доезжачий); описание места охоты (лес, поле, берег реки); средства передвижения охотников (телега, лодка и т.д.); спецификация добычи (перепел, куропатка, вальдшнеп, тетерев, дупель, бекас, рябчик, коростель, утка, поршок и др).

В этом ряду особый интерес представляет описание И. С. Тургеневым охотничьей амуниции. Это своеобразный способ характерологии персонажей. «Он велел оседлать лошадь, надел зеленый сюртучок с бронзовыми пуговицами, изображавшими кабаньи головы, вышитый гарусом ягдтаж, серебряную флягу, накинул на плечо новенькое французское ружье, не без удовольствия повертелся перед зеркалом…» («Смерть», I, 193). Подобранные Тургеневым выражения подчеркивают щегольство Ардальона Михайлыча. Каждый элемент его костюма очень дорогой — бронза, бисер, серебро. Его ружье — новенькое, его редко брали в руки или недавно приобрели. Значит, перед нами и не охотник вовсе. Этот человек надевает костюм охотника, разыгрывает роль охотника. Это маска, шутовство, притворство. Образ зеркала в данном контексте, наверное, тоже имеет дополнительную смысловую нагрузку. Зеркало создает двойника. Возникает мотив обмана.

Герой другого очерка Чертопханов «одет в желтый истасканный архалук с черными плисовыми патронами на груди и полинялыми серебряными галунами по всем швам;

через плечо висел у него рог, за поясом торчал кинжал» («Чертопханов и Недопюскин», I, 269). Кинжал и охотничий рог — атрибуты первобытного охотника. Как увидим далее, Чертопханов на охоте и ведет себя как первобытный хищник. Охота играет важную роль в обрисовке характера Чертопханова: «…Он не кричал, не травил, не атукал: он задыхался, захлебывался; из разинутого рта изредка вырывались отрывистые, бессмысленные звуки; он мчался, выпуча глаза, и бешено сек нагайкой несчастную лошадь Турманом слетел Чертопханов с коня, выхватил кинжал, подбежал, растопыря ноги, к собакам, с яростными заклинаниями вырвал у них истерзанного зайца и, перекосясь всем лицом, погрузил ему в горло кинжал по самую рукоятку… погрузил и зогоготал» («Чертопханов и Недопюскин», I, 271). Писатель передает состояние первобытной озверелости — заклинания и жестокость. В описании поведения персонажа на охоте автор использует лексику со значением 'изменение скорости' (мчаться, слететь турманом), характеристику речи героя (отрывистые, бессмысленные звуки). Эмоциональное состояние охотника близко к бешеному исступлению, он неуправляем, остановить его невозможно. Преследование жертвы приводит Чертопханова в состояние, близкое к умственному помешательству. В этой сцене охотник напоминает хищного зверя в пылу погони. Не случайно, знакомство с главным персонажем очерка начинается со сцены охоты: именно здесь открываются черты личности героя, которые являются движущей силой его дальнейших поступков. Гордость, страсть, безудержность — вот главные качества, характеризующие поведение Чертопханова в жизненных ситуациях. Сквозной герой «Записок охотника» — охотник именует свое снаряжение «охотничьими доспехами» («Мой сосед Радилов», I, 50).

Доспехи, как известно, — деталь рыцарского снаряжения. Рыцарь — прежде всего, защитник, оберегающий честь и интересы Бога, сюзерена, Прекрасной дамы. Писатель, использовав данное словосочетание применительно к охотнику, возможно, желал добиться аналогии: охотник — странствующий рыцарь, служащий удаленному идеалу. Другими словами, этого охотника мало занимают дела земные, у него другие стремления, другие пристрастия. Данное обстоятельство помогает герою-повествователю избежать субъективности при изложении происходящих в русской деревне событий. Автор своеобразно рассказывает о субъекте охоты. Он находит необычный прием создания образа охотника — прием умолчания. Читатель ничего не знает о внешности охотника, его биографии, быте, в тексте мы не найдем прямых оценок происходящим событиям из уст повествователя.

Способ обрисовки Ермолая — помощника охотника — значительно отличается от подачи образа охотника: биография, портрет, личностные качества которого описаны Тургеневым подробно. В характеристике этого героя писатель обращает внимание на его охотничьи качества. Детали внешности Ермолая обрисованы с использованием приема зооморфизации (сравнения с рысью, зайцем).

В произведениях цикла «Записки охотника» обнаруживаются индивидуально-авторские сравнения, характеризующие провинциальных любителей охоты: Ардалион Михайлыч — актер, модник; ПантелейВ пути Касьян показывает свою близость к природе, птицам, с которыми он «играл», подпевая переливчатым трелям. С образом Касьяна связан мотив-образ вольной птицы. На долю минуты рассказчик «забылся» и, превратившись из «странного охотника» в барина, убил вольного коростеля «для потехи». «Этот эпизод не случаен. Столкнулись два

мировоззрения: "цивилизованного барина" и "естественного человека". Эта цивилизация убивает волю, свободу... Птица как олицетворение свободы, "воли" – пожалуй, главный образ этой новеллы. А выпавший из природы современный Тургеневу социум убийственен для нее» [5]. Таким образом, тема охоты является наилучшим способом раскрытия одной из важнейших проблем, поставленных в цикле, проблемы свободы личности от несвободы цивилизации. Чертопханов — хищник; повествователь «Записок...» — странствующий рыцарь, искатель идеала. Содержание «Записок охотника» позволяет определить смысловое наполнение понятия 'охота' у Тургенева. В частности, говорится о таких значениях охоты, как забава, потеха. В очерке «Два помещика» разворачивается комическая сцена охоты — поимка или «травля» курицы, забежавшей на двор. Наблюдение над этой забавной сценой развеселило помещика: «— Вот тэк, э вот тэк, — подхватил помещик, — те, те, те! те, те, те!.. А кур-то отбери, Авдотья, — прибавил он громким голосом и с светлым лицом обратился ко мне: — Какова, батюшка, травля была, ась? Вспотел да же, посмотрите» (I, 166).

Охота — изнуряющее занятие, доводящее ее участников до полумертвого состояния, поэтому охотник у Тургенева в пути «усталый», Ермолай «сонный», собаки «полумертвые», «словно привязанные», дорога «пыльная». Образ пыльной дороги является лейтмотивным в цикле. Сильный зной, палящее солнце, недостаток влаги — частые спутники повествователя в его охотничьих скитаниях. Охота является своеобразным мерилом человеческих качеств: «Сошелся я в поле... с одним страстным охотником и, следовательно, отличным человеком» («Хорь и Калиныч»). Охота — страсть, о которой автор рассказывает с иронией. Охотничьи истории

содержат в себе объяснение причин страсти к этому занятию: «Одна из главных выгод охоты, любезные мои читатели, состоит в том, что она заставляет вас беспрестанно переезжать с места на место, что для человека незанятого весьма приятно» («Лебедянь», I, 169). Таким образом, охота подразумевает вечное движение. Еще один смысл открывается в очерке «Касьян с Красивой мечи» (I, 111). Повествователь повстречал Касьяна — «естественного человека» [4], с чистой душой и чистыми мыслями. Касьян, по прозвищу Блоха, следует за охотником какое-то время. Он с первой же минуты высказал свое отношение к занятию рассказчика: охота — это убийство, лишнее кровопролитие: «Пташек небесных стреляете, небось?.. зверей лесных?.. И не грех вам божьих пташек убивать, кровь проливать неповинную?» (I, 108).

В пути Касьян показывает свою близость к природе, птицам, с которыми он «играл», подпевая переливчатым трелям. С образом Касьяна связан мотив-образ вольной птицы. На долю минуты рассказчик «забылся» и, превратившись из «странного охотника» в барина, убил вольного коростеля «для потехи». «Этот эпизод не случаен. Столкнулись два мировоззрения: "цивилизованного барина" и "естественного человека". Эта цивилизация убивает волю, свободу... Птица как олицетворение свободы, "воли" – пожалуй, главный образ этой новеллы. А выпавший из природы современный Тургеневу социум убийственен для нее» [5]. Таким образом, тема охоты является наилучшим способом раскрытия одной из важнейших проблем, поставленных в цикле, проблемы свободы личности от несвободы цивилизации.

Описать своеобразие разработки темы охоты писателем невозможно без обращения к анализу эпизодов, в которых непосредственно происходят охотничьи события. Развернутым описанием охоты следует считать

сцену тяги в рассказе «Ермолай и мельничиха». События происходят на берегу реки Мсты. Пейзажное описание (ночь, проведенная под открытым небом) обрамляет все повествование. Автор поэтизирует охоту, объясняет, что такое тяга: «Но может быть, не все мои читатели знают, что такое тяга. Слушайте же, господа», и Тургенев красочно описывает наступающий вечер, томительное ожидание притаившихся в лесу охотников: «...и вдруг — но одни охотники поймут меня, — вдруг в глубокой тишине раздается особого рода карканье и шипенье, слышится мерный взмах проворных крыл, — и вальдшнеп, красиво наклонив свой длинный нос, плавно вылетает из-за темной березы навстречу вашему выстрелу» (I, 19). Охотник как часть профессионального сообщества увлеченных людей, одержимых одной манией, бездумно убивает совершенное творение природы — прекрасную птицу. Контраст человека и природы в приведенном фрагменте подчеркивается на уровне смысловых оппозиций: тишина (характеристика мира охотника) — карканье и шипенье, взмах проворных крыл (приметы мира ни о чем не подозревающей птицы). Каждый раз, совершая выстрел, человек словно отстаивает право на свою самость, заявляет о своем «я», право на господство. В сцене совмещаются два начала: с одной стороны, охотник любуется красотой птицы, с другой, совершает акт насилия над субъектом своего восхищения. Пейзаж в очерке «Ермолай и мельничиха» — структурно организованное пространство. Попытаемся рассмотреть уровни такой организации. В пейзажной зарисовке, предшествующей охоте, обращает на себя внимание засыпание природы. За этим процессом герой наблюдает изнутри, то есть он является частью данной картины. Над охотником (верхний уровень) — постепенно тускнеющий свет вечерней зари, синее небо с первыми звездочками. В срединном уровне находится сам

охотник. Нижний уровень: молодая трава, корни деревьев.

Пейзажная зарисовка запечатлела смену времени суток: вечер плавно сменяется ночью. Сначала автор описывает подготовку к охоте, затем фиксирует изменения в природе, которые предшествуют наилучшему моменту для охоты (приближение вечера, спускание сумерек, замирание звуков). Никаких атмосферных явлений нет, но рассказчик ощущает малейшие изменения в воздухе леса. Процессы в природе проходят от движения к неподвижности, от звука к тишине. Затем в природе наступает временное статическое состояние, которое молниеносно сменяется активным действием (движение вальдшнепа).

Изменение состояния природы можно соотнести с психологическими переживаниями охотника, который ожидает наилучшего момента для выстрела. Вводная предвосхищающая сцена охоты больше по объему, описана детальнее, чем тяга, которая является композиционной завязкой очерка. Охотник-повествователь, отправляясь на тягу, воспроизводит ощущения и действия обобщенного «вы». То есть автор считает читателей своими единомышленниками.

Охотник — главный участник описываемой сцены, поэтому автор уточняет психологические и физиологические ощущения предвкушающего охоту человека, раскрывая его визуальные (он видит изменения цвета) и аудиальные ощущения (умолкание голосов птиц). И. С. Тургенев говорит об обонятельных (усиление лесного запаха) и о кинестетических (движения воздуха по телу) ощущениях героя. О настроении охотника узнаем по характеру используемых изобразительно-выразительных средств: «сердце томится», а также по уточнениям деталей, характеризующих поведение охотников перед самим процессом: они перемигиваются: «Вы отыскиваете место

где-нибудь подле опушки, оглядываетесь, осматриваете пистон, перемигиваетесь с товарищем» (I, 19). Процесс охоты (вылет птицы и выстрел) является кульминационным моментом в сцене. В этом эпизоде важным представляется описание полета птицы, которая стремится «навстречу вашему выстрелу» (I, 20). Изменения в природе, действия самих охотников — все было подчинено ожиданию этого выстрела. Рассмотрев сюжетную организацию сцены, можно выявить основные композиционные части «тяги». Экспозиция — описание места охоты, завязка — приготовления к охоте, развитие действия — изменения в природе, которые предшествуют моменту начала охоты, кульминацией сцены является вылет птицы и развязка — выстрел. Охота, как видим, разыгрывается сообразно определенному сценарию, в котором все роли распределены. В любом случае, человек в этом сюжете пытается занимать доминирующую позицию.

Живописная сцена охоты, которая дробится на несколько эпизодов, предстает перед нами в очерке «Льгов». Пейзажная зарисовка содержит в себе этнографические наблюдения автора, описание особенностей местности с точки зрения возможности проведения здесь охоты, а также замечаний, касающихся видов и особенностей жизни уток. Охота на уток в окрестностях степного села Льгов, происшествие посередине пруда, благополучный исход происшествия, характеристика спутников-охотников прежде всего с охотничьей точки зрения — таковы черты структуры очерка. В центр внимания поставлено описание охотничьего приключения; охота сопровождается сладкими сердцу охотника переживаниями: «Утки шумно поднимались, «срывались» с пруда, испуганные нашим появлением в их владениях, выстрелы дружно раздавались вслед за ними, и весело было видеть, как эти кургузые

птицы кувыркались на воздухе, тяжко шлепались на воду». Пространственная организация сцены предполагает два мира: есть мы (охотники) и их (птичьи) владения, охотники вторгаются в чужой мир, расстреливают птиц и получают от этого эмоциональное удовлетворение («весело было видеть»).

Наблюдения показывают, что композиционное построение большинства сцен охоты повторяют определенную модель: экспозиция — природная константа; завязка — приготовления к охоте; развитие действия — передвижения действующих лиц; кульминация — необычное приключение, встреча с новым персонажем; развязка — описание дальнейших событий, которые повлекла за собой охота. Охота — не только реально случившийся факт. Тема охоты присутствует в сновидениях Чертопханова: «Ему привиделся нехороший сон. Будто он выехал на охоту, только не на Малек-Аделе, а на каком-то странном животном вроде верблюда; навстречу ему бежит белая-белая как снег лиса... Он хочет взмахнуть арапником, хочет натравить на нее собак — а вместо арапника у него в руках мочалка, и лиса бегает перед ним и дразнит его языком. Он соскакивает с своего верблюда, спотыкается, падает... и падает прямо в руки жандарму, который зовет его к генерал-губернатору и в котором он узнает Яффа...» (I, 299). Сон является предвестником страшной беды для Чертопханова — его конь Малек-Адель, предмет гордости и зависти соседей, пропал. Сон — переворачивание реальности: вместо арапника — мочалка, вместо Малек-Аделя — верблюд, генерал-губернатор — уланский ротмистр. По утверждению В. Н. Топорова, животное с белым мехом у Тургенева символизирует смерть. Наяву пропажа коня оборачивается для Чертопханова смертью.

Итак, охота у И. С. Тургенева служит средством

характеристики персонажей, задает их своеобразную типологию; подчеркивает приближенность писателя к жизни, характеризуя его художественный метод; структурирует композицию очерков; вносит особое лирическое настроение в порой мрачные истории; задает основные смысловые антиномии: жизнь — смерть, вера — безверие, свобода — несвобода, реальное — ирреальное, природа — цивилизация.

Список литературы

1 Цитаты из произведений И. С. Тургенева приводятся в круглых скобках по изданию: Тургенев И. С. Собрание сочинений: В 12 т. / ред. коллегия: М. П. Алексеев и Г. А. Бялый. Т. 1–12. М., 1975. В ссылках римская цифра указывает номер тома, арабская цифра — номер страницы.
2 «Записки охотника» И. С. Тургенева. 1852–1952: Сборник статей и материалов / Под ред. М. П. Алексеева. Орел, 1956. С. 212.
3 Скокова Л. И. Диалог Тургенева с Руссо о природе и цивилизации // Спасский вестник. 2004. № 10. С. 29.
4 Скокова Л. И. Эстетическое единство «Записок охотника» Тургенева и образ рассказчика // Литература в школе. 2006. № 3. С. 34.
5 Скокова Л. И. Там же. С. 32.

1.2 Цыганская тема в «Записках охотника» И.С. Тургенева

На сегодняшний день интерес к цыганскому вопросу, цыганской теме достаточно выражен в нашем социуме. В гуманитарной науке сложилась отдельная отрасль знания – ромология или цыганология.

По утверждению известных специалистов в области цыгановедения Е.А. Друца, А.Н. Гесслера, «цыганская жизнь и цыганское искусство всегда волновали воображение лучших представителей русской культуры,

поэтов и прозаиков. Цыганские мотивы пронизывают русскую литературу и искусство. Один только библиографический список произведений русской художественной литературы о цыганах, песен и романсов, предназначенных для исполнения в цыганских хорах, занял бы десятки страниц [1].

В прозе И.С. Тургенева цыганская тема присутствует в двух произведениях из цикла «Записки охотника» - «Чертопханов и Недопюскин» и «Конец Чертопханова» и в повести «Отчаянный». В очерках тема эксплицируется посредством включения образа цыганки, истории ее взаимоотношений с главным героем – Чертопхановым.

Пантелей Еремеевич Чертопханов – неоднозначный человек. Во-первых, его фамилия явно имеет два корня: черт и пхан. Корень *–черт-* у нас не вызывает сомнений – черт = черт, а корень *–пхан-* – это, если верить В. Далю, от: пхать – пихать. И если пхун, пхач – это тот, кто пихает, толкает, то пхан – это тот, кого пихают. Исходя из характера героя, который любил эпатировать публику, поступать вразрез общему мнению, можно предположить, что этимология фамилии говорит о следующем: Чертопханов – пихаемый чертом, т.е. подталкиваемый им. Показаны свойства характера героя: лишний, не такой, как все – и в чертах внешности, и в поступках. Чего стоит его дружба с Недопюскиным. С ним никто не хотел поддерживать отношения, его даже за человека не считали, над ним все издевались. А Чертопханов завел с ним тесное общение и даже полюбил этого мягкого и безответного человека. Шокируя публику, он взял в дом и цыганку Машу и с гордостью всем представлял ее: «*Вот, рекомендую, жена не жена, а почитай что жена*». Связь с цыганкой – вызов дворянскому обществу.

Повествователь увидел цыганку в доме Чертопханова: «*я увидал женщину лет двадцати, высокую*

и *стройную, с цыганским смуглым лицом, изжелта-карими глазами и черною как смоль косою; большие белые зубы так и сверкали из-под полных и красных губ*». В описании подчеркивается физическая, животная, естественная привлекательность Маши: фигура, волосы, зубы, губы, а глаза – изжелта-карие – напоминают кошачьи. Рассказчику Маша очень нравилась: «*Тоненький орлиный нос с открытыми полупрозрачными ноздрями, смелый очерк высоких бровей, бледные, чуть-чуть впалые щеки, - все черты ее лица выражали своенравную страсть и беззаботную удаль. Из-под закрученной косы вниз по широкой шее шли две прядки блестящих волосиков – признак крови и силы*». Очеркист словно подчеркивает породистость этой женщины (вспомним Анну Каренину у Толстого). Возможно, что на автора повлиял образ, созданный А.С. Пушкиным, и он смотрит на Машу через призму представления о цыганской женщине. Поэтому и делает такие выводы о своенравной страсти и беззаботной удали цыганки.

Чертопханов одевал свою Машу как русскую барышню: «*На ней было белое платье; голубая шаль, заколотая у самого горла золотой булавкой, прикрывала до половины ее тонкие, породистые руки*». Повествователь отмечает ее застенчивость при появлении чужого человека и неловкость «*дикарки*»: «*Она шагнула раза, остановилась и потупилась*». Затем «*слегка вспыхнула и с замешательством улыбнулась*». Повествователь не хотел смущать цыганку, хотел дать ей время к нему присмотреться и немного привыкнуть, поэтому заговорил с Чертопхановым. А Маша «*легонько повернула голову и начала исподлобья на меня поглядывать, украдкой, дико, быстро*». Действия цыганки характеризуется наречиями *дико* и *быстро*. Взгляд ее автор сравнивает со змеиным жалом: «*так и мелькал*». Затем, характеризуя Машину

улыбку, автор использует сравнение с кошкой либо львицей: «*Улыбаясь, она слегка морщила нос и приподнимала верхнюю губу, что придавало ее лицу не то кошачье, не то львиное выражение*».

На протяжении всего рассказа Маша пребывает в постоянном движении: поглядывала «*быстро*», взгляд «*так и мелькал*», у нее «*проворные движенья*», двигалась так быстро, что Чертопханов, не договорив своей просьбы, кричал уже ей «*вслед*», брови она тоже морщит «*быстро*», с вареньем «*скоро вернулась*», движения ее стремительны - «*вдруг приподнялась, разом отворила окно, высунула голову*». Сравнение с хищными животными и со злой осой, которая вот-вот ужалит, вероятно, подчеркивает крутой нрав цыганки (оса и змея были и у Лескова).

В сцене знакомства повествователь сравнивает Машу с дикаркой, которая разыгралась – она «*резвилась пуще всех*». «*Лицо у ней побледнело, ноздри расширились, взор запылал и потемнел в одно и то же время*». Такое описание очень близко к описанию разыгравшегося животного. И все вертелись около нее, как будто она – центр вселенной: Чертопханов «*так и пожирал ее глазами*», Недопюскин «*ковылял за ней на своих толстых и коротких ножках, как селезень за уткой*», «*Даже Вензор выполз из-под прилавка в передней, постоял на пороге, поглядел на нас и вдруг принялся прыгать и лаять*». И снова цыганка показана в стремительном движении: «*выпорхнула в другую комнату, принесла гитару, сбросила шаль с плеч долой, проворно села, подняла голову и запела цыганскую песню*». Машино пение произвело на повествователя двоякое впечатление: «*Любо и жутко становилось на сердце*». Автор использует сравнение Машиного голоса с надтреснутым стеклянным колокольчиком, т.е. дрожащим, дребезжащим, тонким. Поведение цыганки во время пения, ее телодвижения

уподоблены *бересте на огне*, которую поводит. Это значит, что она «горит», исполняя песни, т.е. поет самозабвенно и с чувством.

Цыганка управляла ситуацией: когда пела быстро, то все пускались в пляс, а когда почти останавливала музыку, «*Чертопханов останавливался, только плечиком подергивал да на месте переминался, а Недопюскин покачивал головой, как фарфоровый китаец*».

Чертопханов поддался власти Маши над собой. Жизнь его пошла под откос, когда начались бедствия. Первое – это когда Маша рассталась с ним. Это бедствие поразило его и «*было для него самое чувствительное*».

Автор говорит нам о странном состоянии цыганки перед тем, как уйти: «*Она перед тем просидела дня три в уголку, скорчившись и прижавшись к стенке, как раненая лисица, - и хоть бы слово кому промолвила, все только глазами поводила да задумывалась, да подрыгивала бровями, да слегка зубы скалила, да руками перебирала, словно куталась*». Здесь уже нет того стремительного движения, присущего прежней Маше. Автор сравнивает ее с раненой лисицей, забившейся в угол и зализывавшей свои раны. В сцену прощания Чертопханова и Маши Тургенев ввел описание природы, который оттеняет настроение беглянки: «*Солнце стояло низко над небосклоном – и все кругом внезапно побагровело: деревья, травы и земля*». Все цвета: багровый, черный, светящиеся серебром и потемневшие глаза, все это кричало герою: стоп! не подходи!

Любопытно проследить за тем, как ведут себя персонажи в критической ситуации, как характеризует их речевое поведение. Цыганка с открытым лицом встречает бывшего «почти мужа», отбросив свой узелок, а потом закрывается, скрестив руки. Чертопханов хотел «*схватить ее за плечо*», но она взглядом остановила его, и герой

«опешил и замялся на месте». Маша говорила с ним ровно и тихо, объясняя как ребенку, что уходит не к Яффу, но и с ним жить она уже больше не может. Герой начинает упрекать цыганку, что та у него жила спокойно, в довольствии, и *«всякое уважение получала не хуже барыни»*, и что *«из цыганки-проходимицы в барыни попала»*, потом срывается на оскорбления: *«хамово ты отродье»*. Маша перебивает его спокойно: *«Этого мне хоть бы и не надо»*. Чертопханов стал уговаривать, используя все приемы, какие только знал, но Маша была тверда. И, наконец Чертопханов вспомнил про свой пистолет: *«А ну как я тебя убью?»*. *«Маша улыбнулась; ее лицо оживилось»* - она не испугалась, а ее даже интересно стало: хоть какое-то разнообразие внесло оружие в их пустой разговор. Она и сочувствовала герою, и забавлялась ситуацией.

«Маша положила пистолет на траву, дулом прочь от Чертопханова» и сказала свою знаменитую фразу, которая полностью отражает созданный Пушкиным миф о цыганке: *«- Эх, голубчик, чего ты убиваешься? Али наших сестер цыганок не ведаешь? Нрав наш таков, обычай. Коли завелась тоска-разлучница, отзывает душеньку во чужу-дальню сторонушку, - где уж тут оставаться? Ты Машу свою помни – другой такой подруги тебе не найти – и я тебя не забуду, сокола моего; а жизнь наша с тобой кончена!»*. Лексика, синтаксический характер построения фраз выдают истинное происхождение и характер девушки.

Таким образом, цыганская тема в очерках реализуется посредством образа цыганки Маши и главного героя Чертопханова. В рассказе «Чертопханов и Недопюскин» Маша показана очень живой, взбалмошной, темпераментной «дикаркой». Она – дитя природы. Создавая ее образ, автор использует сравнения с

животными: с кошкой, с львицей; с насекомыми - злой осой; с пресмыкающимися - змеей. Герой пытается адаптировать, как бы «встроить» цыганку в русский мир: одевает ее как русскую барышню.

В очерках цыганская тема реализуется в мотивах свободы – несвободы, бродяжничества. Отражен миф о цыганской женщине, созданный А.С. Пушкиным.

Список литературы

1. Друц Е., Гесслер А. Цыгане: Очерки. М., Советский писатель, 1990. С. 198.
2. Лотман Ю.М. «Человек природы» в русской литературе XIX века и «цыганская тема» у Блока // Лотман Ю.М. О поэтах и поэзии: Анализ поэтического текста / Ю.М. Лотман; М.Л. Гаспаров. СПб.,1996.
3. Махотина И.Ю. Цыгане и русская культура: Автореф. дис. …к.филол.н. Тверь, 2012.
4. Калинин В., Русаков А. Обзор цыганской литературы бывшего Советского Союза, стран СНГ и Балтии. – URL: http://gypsy-life.net/literatura13.htm
5. Цыгане России: сайт Николая Бессонова. - URL: http://gypsy-life.net/biography.htm

Глава II. Мотивно-образная структура «Записок охотника» И.С. Тургенева

1.1 Хронотоп художественного мира «Записок охотника» И.С. Тургенева

Одним из актуальных подходов к анализу поэтической системы того или иного художника является рассмотрение структуры и динамики пространственно-временных отношений. Хотя еще не было предметом специального исследования изучение всей совокупности пространственно-временных отношений у Тургенева, тем не менее, некоторые аспекты художественного пространства и времени в его поэтике выявляются и анализируются в работах Ю.В. Лебедева [3], М.С. Петрова [6], И. Новиковой [5] и др.

При всем неослабевающем интересе к творчеству И.С. Тургенева, и в частности к анализу категорий пространства и времени в его произведениях, необходимо отметить, что наиболее исследованными в этом отношении остаются романы И.С. Тургенева, тогда ка предшествующее творчество, а именно очерки «Записки охотника», изучено в меньшей степени.

Пространство в прозе Тургенева существует в двух формах: 1) пространство, в котором сюжетно существует герой и которое он воспринимает чувственно – это дороги, овраги, реки и т.д. (т.е. «бесконечно пространство природы»), а так же поселки, дома, строения и т.п. («замкнутое пространство»); 2) пространство жизни человека, которое мыслится как обобщенное пространство воображения, представления, мечты.

Пространство самих очерков невелико: «Сюжетная динамика далеко не похожа на фактографический очерковый документализм. Книга овеяна духом движения

перемен: охотник с ружьем и собакой появляется то здесь, то там. Тургенев умышленно не прорисовывает «географию» своих передвижений, тщетно мы пытались бы реставрировать по карте последовательный (от рассказа к рассказу) путь его охотничьих путешествий. <…> Тургенев сознательно не дает читателю ясные пространственные ориентиры. В итоге рождается живописно конкретизированный и в то же время максимально обобщенный образ художественного пространства. За тульско-орловской географией прорезывается география всей России. Дух охоты собирает разрозненные картины жизни в единый мир, и мир этот – Россия в ее прошлом, настоящем, в смутных, но обещающих перспективах» [3].

Очень часто перемещение главного героя показано с точки зрения движущегося объекта. Пример, когда движение показано через движение летящих навстречу образов: «Я ехал с охоты вечером один <…> Впереди огромная лиловая туча медленно поднималась из-за леса; надо мною и мне навстречу неслись длинные серые облака; ракиты тревожно шевелились и лепетали. Душный жар внезапно сменился влажным холодом; тени быстро густели» («Бирюк»); «Один пологий холм сменялся другим, поля бесконечно тянулись за полями, кусты словно вставали вдруг из земли перед самым моим носом» («Бежин луг»). Во всех этих случаях движение субъекта переносится на объект, и тем самым картина оживает – наблюдаемые предметы являются как одушевленные существа.

При необходимости всеобъемлющего описания некоторой сцены нередко имеет место не последовательный ее обзор и вообще не использование движущейся позиции наблюдателя, а одновременный охват ее с какой-то одной общей точки зрения; такая

пространственная позиция предполагает обычно достаточно широкий кругозор, и поэтому ее можно условно назвать точкой зрения «птичьего полета».

Понятно, что подобный широкий охват всей сцены предполагает вынесение точки зрения наблюдателя высоко вверх. Очень часто точка зрения «птичьего полета» используется в начале описания некоторой сцены (или же всего повествования). В качестве примера можно привести начало очерка «Льгов»: «Эта речка верст за пять от Льгова превращается в широкий пруд, по краям и кое-где посередине заросший густым тростником, по-орловскому — Майером. На этом-то пруде, в заводях или затишьях между тростниками, выводилось и держалось бесчисленное множество уток всех возможных пород: кряковых, полукряковых, шилохвостых, чирков, нырков и пр. Небольшие стаи то и дело перелетывали и носились над водою…». Другой пример: «Небольшое сельцо Колотовка, принадлежавшее некогда помещице, за лихой и бойкий нрав прозванной в околотке Стрыганихой (настоящее имя ее осталось неизвестным), а ныне состоящее за каким-то петербургским немцем, лежит на скате голого холма, сверху донизу рассеченного страшным оврагом, который, зияя как бездна, вьется, разрытый и размытый, по самой середине улицы и пуще реки, — через реку можно по крайней мере навести мост, — разделяет обе стороны бедной деревушки. Несколько тощих ракит боязливо спускаются по песчаным его бокам; на самом дне, сухом и желтом, как медь, лежат огромные плиты глинистого камня» («Певцы»).

Подобно тому, как в тексте часто может быть фиксирована позиция повествователя в трехмерном пространстве, в целом ряде случаев может быть определена и его позиция во времени. При этом самый отсчет времени (хронотоп событий) может вестись автором

с позиций какого-либо персонажа или же со своих собственных позиций.

Время в «Записках охотника» существует в двух основных формах: текущее и историческое (циклическое и линейное).

В основе циклической временной модели у Тургенева лежат представления о повторяемости хода небесных светил (часто встречается описание солнца, восход солнца, закат его, заря, полуденное, ночное небо, звезды). Писатель часто фиксирует время суток, смену времен года, что тоже характеризуется цикличностью, посредством чего передается связь человека с миром природы: *уже более трех часов протекло с тех пор, как я присоединился к мальчикам; поздно вечером уехал я из Бессонова; эта безлунная ночь; в жаркую летнюю пору; был прекрасный июльский день; однажды осенью.*

Иногда писатель не называет точно время суток, но передает его атрибутику, по которой становится ясно, что это утро, вечер и т.д.: *солнце все выше и выше; солнце садилось; солнце село; заря запылала пожаром и обхватила полнеба; на синем небе робко выступают первые звездочки; в березах просыпаются, неловко перелетывают галки; все зашевелилось, запело, зашумело, заговорило; предрассветный ветер подул; всюду душистыми алмазами зарделись крупные капли росы* и т.д.

Примером здесь может служить, в частности очерк «Бежин луг»: «Не успел я отойти двух верст, как уже полились кругом меня по широкому мокрому лугу, и спереди, по зазеленевшимся холмам, от лесу до лесу, и сзади по длинной пыльной дороге, по сверкающим, обагренным кустам, и по реке, стыдливо синевшей из-под редеющего тумана,— полились сперва алые, потом красные, золотые потоки молодого, горячего света...». В финале очерка охотник, уходя от костра, находится, суя по

всему, спиной к восходящему солнцу. «Но эффект «солнечного присутствия» от этого не слабеет, просто взгляд наблюдателя направлен не вверх, но «вокруг». Невидимую часть заливаемого солнцем пространства земли рассказчик дополняет воображением» [1].

Времена года, частотные для «Записок охотника», - весна, лето и ранняя осень, занимают примерно одинаковые позиции. Описание зимних пейзажей встречается гораздо реже.

В заключительном очерке «Лес и степь» данная в разное время года (весна, лето, осень, зима) природа символизирует вечное обновление жизни и ее высшее совершенство.

Циклическое время противопоставлено времени линейному, историческому: «Рассказы Овсяникова о дворянских междоусобицах, об издевательствах богатых помещиков над малой братией – однодворцами – уводят повествование в глубь истории до удельной, боярской Руси. «Гул» истории в «Записках охотника» интенсивен и постоянен; Тургенев специально стремится к этому, историческое время в них необычайно емко и насыщенно, заключает в свои границы не годы, не десятилетия – века» [3].

Во многих случаях средством выражения временной позиции повествования выступает форма грамматического времени.

Изображаемый природный мир в прозе Тургенева динамичен. Его изменения фиксируются при помощи глаголов со значением изменения. Например, глаголы *темнеет, синеет, алеет, желтеет, белеет, блестит*.

Часты в пейзажных зарисовках глаголы и глагольные формы со значением движения. В многочисленном ряду – глаголы *стоит, садится, поднимается, расстилается* и др.

Герои И.С. Тургенева показаны писателем в переломные моменты их жизни, поэтому в зависимости от душевного состояния один и тот же промежуток времени воспринимается по-разному. Субъективное время, таким образом, имеет свои основные свойства и может развиваться с различной степенью интенсивности, так как неразрывно связано с мироощущением героев, их чувствами, переживаниями. В «Записках охотника» И.С. Тургенева оно может замедлять и ускорять свой бег, обращаться вспять, менять направление своего течения. Писатель довольно часто стремится показать, что кроме времени «общего», присущего всему действию и движущегося по законам его внутреннего мира, есть еще «частные», или, вернее, индивидуальные потоки времени, которые с этим общим временем и совпадают, и расходятся.

Анализ образов пространства и времени в «Записках охотника» И.С. Тургенева позволил выявить следующие хронотопы.

«Дорога» («открытое пространство»), влекущая даль – центральный образ у Тургенева. Охотник – своеобразный странник. Охотничья страсть, по Тургеневу, вообще «свойственна русскому человеку; дайте мужику ружье, хоть веревками связанное, да горсточку пороху, и пойдет он бродить в одних лаптишках, по болотам да по лесам, с утра до вечера». На дороге своеобразно сочетаются пространственные и временные ряды человеческих судеб и жизней.

Представление о жизни как о дороге / пути имеет широкое распространение в различных религиозных и мифологических традициях. В «Записках охотника» мифологема «жизнь – путь» достаточно устойчива.

С образом «дороги» у Тургенева тесно связан хронотоп «встречи», который также имеет символическое

значение. Хронотоп «встречи» в художественном мире Тургенева наделен преобладающим временным оттенком и высокой степенью эмоционально-ценностной интенсивности. Люди, с которыми знакомится охотник, встречающиеся на его пути, обнажают перед ним интимные уголки своих душ. Повествователь «Записок» тонко ловит такие минуты и мгновения сердечных откровений.

Дом - это укрытие и безопасность для человека. С другой стороны, дом как «закрытое» пространство «препятствует порождению пространства» [7]. Отрицательная оценка границы дома усиливается представлением о жизни как стремлении вдаль, в бесконечность, чтобы обрести свободу. Говоря о пространстве дома, следует остановиться на таких его составляющих, как «окно», «дверь». В мифологических представлениях это маркированные детали. Окно отделяет свой мир от чужого мира. Окно может отграничивать внешний мир как опасный, враждебный от безопасного мира жилища. Одновременно окно отграничивает человека от мира, к которому он хочет приблизиться. Окно открывается в пространство (в степь, в воздух и проч.), зовущее за горизонт, дающее возможность обретения счастья. «Открытое окно» - это возможность человека стать частью мира. То же самое и дверь. Образ открытых дверей, образ порога – символичны: это и выход в мир, и желание обрести себя.

Список литературы

1. Валгин А.П. И.С. Тургенев «Записки охотника». Опыт анализирующего чтения /// Литература в школе. 1992. № 3-4. С. 28-36.
2. Скокова Л.И. Пространство и время в очерке И.С. Тургенева «Лес и степь» («Записки охотника») // Русская словесность. 2012. № 3. С. 13-17.

3. Лебедев Ю.В. «Записки охотника» И.С. Тургенева. М. 1977.
4. Макарова Е.В. Художественное пространство в книге рассказов «Записки охотника» И.С. Тургенева // Вестник Костромского государственного университета им. Н.А. Некрасова. 2011. Т. 17. № 3. С. 179-182.
5. Новиков И.А. Тургенев – художник слова: о «Записках охотника». Писатель и его творчество. М., 1954.
6. Петров М. Великий писатель И.С. Тургенев / К 150-летию со дня рождения. М., 1968.
7. Топоров В.Н. Пространство и текст // Текст: семантика и структура. М., 1983. С. 227-284.
8. Фуникова С.В. Хронотоп в поэтике очерков «Записки охотника» И.С. Тургенева и «Губернские очерки» М.Е. Салтыкова-Щедрина // Наука. Инновации. Технологии. 2009. № 1. С. 101-107.

1.2 Топос деревни в «Записках охотника» И.С. Тургенева

Сегодня для представителей различных научных направлений актуальной является проблема моделирования картины мира, описания образа мира. Деревня – это особая система координат, которая является составной частью художественной картины мира русских писателей, в частности И.С. Тургенева. Мы делаем попытку описания топоса деревни в индивидуальной картине мира И.С. Тургенева (на материале «Записок охотника»).

Топос (в переводе с греч.) – общее место; образ, характерный для целой культуры конкретного периода или конкретной нации. История формирования понятия топос восходит еще к Аристотелю. Он пытается дать определение данного термина, вычленить его составляющие. Аристотель понимает топос «как заранее подобранное доказательство, которое оратор должен иметь

наготове по каждому вопросу» [Литературная энциклопедия терминов и понятий 2001: 1076]. Проблема функционирования топоса в литературе была поставлена в книге Э. Р. Курциуса «Европейская литература и латинское средневековье» (1948), «где показано, как система риторических топосов проникла во все литературные жанры, превратившись в набор общеупотребительных универсальных клише.

Топосу деревни в литературе присущи некоторые свойства:

1. удаленность от центра, от хорошо освоенного и обжитого пространства, от полноценной цивилизованной жизни;

2. труднодоступность, из-за которой дорога до любой деревни превращается в долгий и утомительный путь с бесконечными и неудобными ночлегами;

3. замкнутость, изолированность. Место действия не просто удалено, оно, как правило, чем-то отгорожено от окружающего мира, какой-то преградой: хребтами и лесами непроходимыми.

Топос деревни становится устойчивым в русской литературы XVIII – XIX веков. Деревенская жизнь была предметом поэтического вдохновения русских поэтов и прозаиков: А.С. Пушкина, Д. Григоровича, Н.А. Некрасова, И.А. Бунина и др.

К изучению темы деревни на материале «Записок охотника» обращались многие исследователи, такие как Г.А. Бялый, М.П. Алексеев, М.О. Габель, Е.М. Ефимова, Б.В. Богданов, В.А. Недзвецкий, А Потапова, Л. Скокова, Т.В. Бахвалова и другие. Они рассматривали творчество И.С. Тургенева, в частности «Записки охотника», как произведение с мировым значением, положившее начало целой литературе, которую в XX веке назвали деревенской прозой.

Исследуя топос деревни в «Записках охотника», можно выделить несколько изотопий (разновидности одного и того же топоса, близкие по своим свойствам, но имеющие разное содержание): *изотопия «изба», изотопия «усадьба», изотопия «убранство дома», изотопия «природа», изотопия «церковь», изотопия «местность», изотопия «крестьянин».*

Начнем с изотопии «местность». Во всех рассказах «Записок охотника» действие происходит в деревне. В первом же очерке «Хорь и Калиныч» дается описание орловской деревни в сравнении с калужской: «Орловская деревня (мы говорим о восточной части Орловской губернии) обыкновенно расположена среди распаханных полей, близ оврага, кое-как превращенного в грязный пруд. Кроме немногих ракит, всегда готовых к услугам, да двух-трех тощих берез, деревца на версту кругом не увидишь...» (СС, 1, 7). Интересно отметить детали, которые неоднократно используются при описании местности деревни, - образ оврага, канавы: «расположена близ оврага», «овраг, кое-как превращенный в грязный пруд»; «кроме немногих ракит...да двух-трех тощих берез, деревца кругом не увидишь» (СС, 1, 7); «у самой головы оврага», «обращено к оврагу» (СС, 1, 205); «старинным мостом над глубоким оврагом» (СС, 1, 349); «канавы обсадили ракитником» (СС, 1, 130); горы, холма - «стоял на горе», «под горой текла река и едва виднелась сквозь густую листву» (СС, 1, 263); «лежит на скате голого холма, сверху донизу рассеченного страшным оврагом» (СС, 1, 205); «стал спускаться с холма <...> у подошвы этого холма расстилается широкая равнина» (СС, 1, 221).

В ряде других рассказов это описание Орловской губернии конкретизируется. Особенно наглядно эта проявляется в очерке «Певцы» в описании села Колотовки, которым начинается повествование: «Небольшое сельцо

Колотовка… лежит на скате голого холма, сверху донизу рассеченного страшным оврагом, который, зияя как бездна, вьется, разрытый и размытый, по самой середине улицы и пуще реки, – через реку можно, по крайней мере, навести мост, – разделяет обе стороны бедной деревушки» (СС, 1, 205). Чуть ниже мы читаем, что «у подошвы этого холма расстилается широкая равнина; затопленная мглистыми волнами вечернего тумана, она казалась еще необъятней и как будто сливалась с потемневшим небом» (СС, 1, 221). Образы с водной семантикой (затоплена, туман, сливается) придают данному эпизоду ужасающее, мрачное наполнение. В данном описании природа противостоит действиям человека и выглядит отталкивающей, она словно не допускает к себе людей, чинит для них препятствия, не давая воссоединиться и тем самым обрекая на вечное одиночество.

Если в очерке «Хорь и Калиныч» скупо сообщается, «что орловская деревня обыкновенно расположена…близ оврага…», что «кроме немногих ракит…деревца на версту не увидишь», то в «Певцах» «эти черты дополняются художественными деталями, которые придают всей картине особенную остроту, заставляют с особенной силой почувствовать тяжесть положения крепостной деревни» [3].

«Овраг здесь выступает не просто как непривлекательная, но как безобразная черта деревенского пейзажа. Подобраны соответствующие краски для его описания: он огромной величины (холм сверху донизу рассечен страшным оврагом, который, «зияя как бездна, вьется, разрытый и размытый по самой середине улицы…»). Этот овраг безжизнен, его не оживляют ни растительность, ни ключи (бока его песчаные, дно сухое и желтое, как медь, на дне «огромные плиты глинистого камня»)» (СС, 1, 205) [3].

В очерках «Записки охотника» «в каждом селе выстроена церковь. Автор рассказывает о них вскользь, подробно не останавливаясь, поскольку это неизменный элемент любого сельского ландшафта. По выражению В.Г. Белинского, к атрибутам церковной службы русский мужик относится согласно поговорке: годится молиться, не годится – горшки покрывать». Сама церковь находится в запущенном состоянии: «невелика, стара, иконостас почернел, стены голые, кирпичный пол местами выбит, на каждом клиросе большой старинный образ» (СС, 1, 265). «Однако в тургеневских очерках в домах его персонажей у каждого теплится лампадка. Например, в доме Хоря: «Ни одна суздальская картина не залепляла бревенчатых стен; в углу, перед тяжелым образом в серебряном окладе, теплилась лампадка» (СС, 1, 109)».

Таким образом, деревенскую местность можно представить в виде следующей схемы: село расположено на скате холма близ оврага, у подошвы этого холма расстилается равнина, рядом с которой протекает река. В очерке «Лес и степь» Тургенев нарисовал обобщенную картину уездного городка «с деревянными кривыми домишками, бесконечными заборами, купеческими необитаемыми каменными строениями, старинным мостом над глубоким оврагом... ...от деревни до деревни бегут узкие дорожки; церкви белеют; между лозниками сверкает речка, в четырех местах перехваченная плотинами, далеко в поле гуськом торчат драхвы; старенький господский дом со своими службами, фруктовым садом и гумном приютился к небольшому пруду» (СС, 1, 349).

Эта картина нарисована так, что подчеркивает невеселую жизнь русской деревни. Автор использует слова с уменьшительно-ласкательными суффиксами (*городок, домишки, дорожки, старенький*), которые придают ярко выраженную экспрессивную (негативную) окраску,

прилагательные (*кривые, необитаемые, старинный, бесконечный, старенький*) создают впечатление заброшенной, опустошенной местности.

«От деревни до деревни бегут узкие дорожки» (СС, 1, 349), по которым трудно пройти, не говоря уже о том, чтобы проехать. Дороги в России – это большая беда. В распутицу проехать очень сложно: «дорога адская: ручьи, снег, грязь, водомоины, а там вдруг плотину прорвало – беда!» (СС, 1, 40), «все сообщения прекратились совершенно; даже лекарства с трудом из города доставалось» (СС, 1, 42). Путнику, заехавшему в жаркий летний день в деревню, трудно будет найти воды в степных деревнях, так как «мужики, за неимением ключей и колодцев, пьют какую-то жидкую грязцу из пруда» (СС, 1, 207), которую и водой назвать нельзя.

Печальная картина предстает нашему взору. Деревня, в которую прежде чем попасть, нужно «переправляться через животрепещущие мостики, спускаться в овраги, перебираться вброд через болотистые ручьи… целые сутки ехать по зеленоватому морю больших дорог или, чего боже сохрани, загрязнуть на несколько часов перед пестрым верстовым столбом» (СС, 1, 169), и если все это преодолеть, то придется «по неделям питаться яйцами, молоком и хваленым ржаным хлебом» (СС, 1, 169).

Тургенев не раз преодолевал этот путь, чтобы попасть в деревню, также автор неоднократно бывал в избе крестьянина, и всякий раз он видел одну и ту же картину ужасающей бедности.

Изба крестьянина в очерках «Касьян с Красивой Мечи», «Бирюк», «Два помещика», «Певцы», «Гамлет Щигровского уезда», «Чертопханов и Недопюскин», «Живые мощи» характеризуется как *скверная, дрянная, ветхая; низкая, низенькая, небольшая, маленькая; пустая, закоптелая*. В избах *темно, пусто, душно*. Несколько раз

отмечается, что в избе дымно. Дымно, очевидно, оттого, что избы топились по-черному. Свидетельством этого является и замечание рассказчика «Горький запах остывшего дыма неприятно стеснял мне дыхание» (СС, 1, 155).

Крестьянская изба проста по своему устройству: «Изба лесника состояла из одной комнаты, закоптелой, низкой и пустой, без полатей и перегородок» (СС, 1, 153). Обычно с одним окном – «из одного окошечка тускло светил огонек» (СС, 1, 153). Убранство комнаты тоже оставляло желать лучшего: «Изорванный тулуп висел на стене. На лавке лежало одноствольное ружье, в углу валялась груда тряпок; два больших горшка стояли возле печки. Лучина горела на столе, печально вспыхивая и погасая. На самой середине избы висела люлька, привязанная к концу длинного шеста» (СС, 1, 153).

«В «Касьяне с Красивой Мечи» Тургенев так же дал безотрадную картину Юдиных выселков со скривившимися избами, с отсутствием хлеба и воды, с голодным мяуканьем кошки. Крестьяне, живущие в Юдиных выселках, были переведены сюда по произволу опеки из мест лучших, привольных, речных» [2].

«На этом фоне показана замечательная фигура правдоискателя и протестанта Касьяна <…>. Он мечтает о народном освобождении, а вокруг себя видит полное бесправие. «Справедливости в человеке нет, - вот оно что» (СС, 1, 117). У Касьяна большое чувство достоинства, независимости – его никто не смог принудить делать то, что противно его натуре, он не подчинился желанию барина» [2].

По-другому выглядело жилище зажиточного крестьянина: «… усадьба Хоря <…> состояла из нескольких сосновых срубов, соединенных заборами; перед главной избой тянулся навес, подпертый тоненькими

столбиками. <...> Мы вошли в избу. Ни одна суздальская картина не залепляла чистых бревенчатых стен; <...> липовый стол недавно был выскоблен и вымыт» (СС, 1, 8-9).

Жилище Хоря полностью соответствует его внешности, характеру. Герой - «человек положительный, практический, административная голова, рационалист <...>, понимал действительность, то есть: обстроился, накопил деньжонку, ладил с барином и с прочими властями» (СС, 1, 14). Калиныч же, наоборот, был романтиком, относился к числу людей восторженных и мечтательных, его «трогали описания природы, гор, водопадов, необыкновенных зданий, больших городов» (СС, 1, 16), возможно, поэтому к чистоте в доме он относился равнодушно.

В «Записках охотника» содержатся описания жилых строений не только бедняка или зажиточного крестьянина, но и бурмистра – управляющего помещичьими имениями. Изба бурмистра выделялась и местоположением, и архитектурой, она стояла «...в стороне от других, посереди густого зеленого конопляника» (СС, 1, 127), представляла собой трехкамерную постройку, в которую входили сени, холодная изба, и собственно отапливаемое помещение. Несмотря на то, что в доме комфорт, героем овладевает какое-то странное беспокойство, которое проходит лишь на природе.

«Жилище на Руси использовалось крестьянами для самых разных надобностей, помимо прямого назначения – житья: здесь пряли, ткали, изготавливали валенки, конскую упряжь, деревянную посуду и др.

Нередко в одном и том же строении одни комнаты предназначались для житья хозяев, для торговли, для отдыха и временного проживания путников и др. Подобное строение также называлось избой» [1].

В «Записках охотника» избой называется и строение, где расположено питейное заведение – кабак («Певцы») и строение, предназначенное для господской конторы («Контора»). В отличие от крестьянских изб, эти избы отапливаются по-белому, о чем свидетельствуют наличие труб на крышах: «...заметил я избу с тесовой крышей и двумя трубами» (СС, 1, 136), «...избушка <...> крыта соломой, с трубой» (СС, 1, 205). Выделяются они своим местоположением, внешним видом и внутренним устройством. Избушка, где расположен кабак «Притынный», стоит одна, отдельно от других, изба для конторы – «с тесовой крышей и двумя трубами, повыше других» (СС, 1, 136).

Если в крестьянской избе одна комната, то в кабаке – две, в конторе, как минимум, три. Вот что собой представляли деревенские кабаки: «Устройство их чрезвычайно просто. Они состоят обыкновенно из темных сеней и белой избы, разделенной надвое перегородкой» (СС, 1, 209). В конторе «...вместо обыкновенных принадлежностей избы <...> несколько столов, заваленных бумагами, два красных шкафа, забрызганные чернильницы, оловянные песочницы в пуд весу, длиннейшие перья и прочее» (СС, 1, 137).

Соответственно, контора – рабочее место, о чем свидетельствуют ее принадлежности. Кабак же предназначен для веселья, разгрузки после рабочего дня. «Притынный», – как объясняет И.С. Тургенев в сносках, – означает «всякое место, куда охотно сходятся, всякое приютное место» (СС, 1, 205); таким образом, оказывается, что единственное место, где крепостной крестьянин может отвести душу, забыться от своего горя, это – кабак. Неслучайно, освещенное окно этого заведения «не одному проезжему мужичку мерцает путеводной звездою» (СС, 1, 205). Но в кабаке проходит еще и состязание певцов, «во

время которого широко и глубоко раскрываются таланты русского народа, за пением Якова-Турка, в котором «русская, правдивая, горячая душа звучала и дышала... и так и хватала вас за сердце, хватала прямо за его русские струны» (СС, 1, 218), последовал пьяный разгул в единственно привлекательном уголке этой местности» [2]. Завершает рассказ «невеселая, хотя пестрая и живая картина: все было пьяно – все, начиная с Якова, с обнаженной грудью», (СС, 1, 220) и заканчивая красным, как рак, Моргачом.

Русский народ – сокровищница талантов. Все умеет крестьянин: и спеть «высочайшим фальцетом <...> виляя этим голосом, как юлою» (СС, 1, 215), и сплясать «особенной поступью» (СС, 1, 54), и рассказать о народных приметах: «Нет, дождь пойдет, – возразил мне Калиныч, – утки вон плещутся, да и трава больно сильно пахнет» (СС, 1, 18), и в любое свободное время, сидя «на пороге полураскрытой двери» (СС, 1, 11), ножом вырезать ложку, которая необходима ему в хозяйстве. По старинному русскому обычаю, угостит любого, кто зашел к нему в избу, «хлебом-солью, гречишными пирогами и зеленым вином» (СС, 1, 32). Для крестьянских ребятишек нет больше радости, чем «в старых полушубках на самых бойких клячонках, мчаться <...> с веселым гиканьем и криком, болтая руками и ногами» (СС, 1, 88). А какой праздник для простого народа ярмарка! Ведь именно здесь они могут самостоятельно выбрать для себя «дрянную лошаденку» (СС, 1, 171), сторговаться в цене и счастливыми вернуться в избу.

Существительное дом, в отличие от слова изба и производных избенка, избушка, в рассказах И.С. Тургенева обозначает жилое строение, в котором живет помещик.

Существительное дом употребляется в сочетании со словами, подчеркивающими принадлежность, размеры,

характер строения, – *господский дом, барский дом, огромный деревянный дом в два этажа, обширный господский дом, дом старинной постройки.*

«При слове домик актуализируется другая характеристика жилища помещика: *небольшой домик, старенький домик со светлыми окнами* <…>. Характеризующие оценочные прилагательные за счет выражения положительного авторского отношения к описываемому предмету в контексте как бы компенсируют упоминание о незначительных размерах строения помещиков. Размеры дома обычно соответствуют положению в обществе и уровню материального достатка его владельца» [1].

Помещик Мардарий Аполлоныч Стегунов «живет совершенно на старый лад. И дом у него старинной постройки» (СС, 1, 164). В доме много комнат разного назначения: передняя, буфет, столовая, гостиная, кабинет. Передняя, кабинет, столовая – комнаты, непременно имеющиеся в доме помещика, даже если это всего лишь «…старенький, серый домик с тесовой крышей и кривым крылечком» (СС, 1, 49).

Еще одна отличительная особенность господского дома – тесовая крыша: «За небольшим прудом <…> виднеется тесовая крыша, некогда красная с двумя трубами <…> темного домика со светлыми окнами помещицы Татьяны Борисовны» (СС, 1, 181-182). Материал, которым покрыта крыша – показатель достатка и положения ее жильцов (ср., например, описание избы садовника в рассказе «Малиновая вода» - «на скорую руку сколотили избенку, покрыли ее барочным тесом» (СС, 1, 31), описание избы, где расположена господская контора, «Изба с тесовой крышей» (СС, 1, 136), характеристику кабака в рассказе «Певцы» – «Избушка <…> крыта соломой, с трубой» (СС, 1, 205)).

«Существительные изба и дом, хотя и являются оба наименованиями жилых строений, строго дифференцированы в своем употреблении. Слово *изба* употребляется только по отношению к строению, предназначенному для жилья крестьянина и его семьи; словом *дом* называется строение, где живет помещик и его семья» [1]. Но порой помещика трудно отличить от мужика: хозяйство у него едва ли не хуже мужицкого.

В очерке «Хорь и Калиныч» Тургенев изображает помещика Полутыкина с иронией. Автор не раз говорит о нем, что он «отличный человек», но, оказывается: он «страстный охотник и, следовательно, отличный человек» (СС, 1, 8). А за этими словами идет перечисление его «слабостей», которые делают его смешным и пошлым человеком (сватался за всех богатых невест губернии; любил повторять один и тот же анекдот, никого не смешивший; хвалил «Пинну» Маркова, третьестепенного писателя 30-х годов; завел французскую кухню, которая изменяла естественный вкус любого кушанья и т. д.).

В течение всего текста Тургенев без всякой нарочитости, между прочим, противопоставляет и Хоря и Калиныча их неумному барину – бездельнику, занятому одной лишь охотой. Рядом с помещиком, глупо гордящимся своей конторой, где он совершил едва ли выгодную сделку, продав купцу четыре десятины земли, высится Хорь, умный, имеющий крепкое хозяйство, накопивший деньжонку, ладивший с барином и властями и насквозь видевший Полутыкина. Барин, невежественный и пустой, ничем не интересуется, а его мужика, сметливого и умного, занимают вопросы административные и государственные, и «его познания, – по замечанию автора, – были довольно, по своему, обширны» (СС, 1, 16). Даже французской кухне Полутыкина противостоит простое, деревенское угощение Хоря. Сравнение Полутыкина с Хорем явно не в пользу

барина; таково же сравнение его с Калинычем.

Деревня – своеобразная модель мира. Жизнь в ней как бы отделена от внешнего мира границей. Вспомним, что согласно традиционным фольклорным представлениям воды служит границей между миром людей и загробным миром. Условно эту схему можно представить виде креста (пересечение горизонтали и вертикали) – символа смерти у Тургенева. Деревня является своеобразной резиденцией смерти, в деревне нет жизни, и живых людей можно встретить редко. Не случайно в «Касьяне с Красивой мечи» рассказчик первым встречает покойника, эта лексема появляется в сопровождении глаголов *добрался, выбрался на дорогу, миновал.*

При описании местности деревни И.С. Тургенев настойчиво использует слова со значением «ущербность, безжизненность»: *неподвижный туман, пустынное пространство, заглазая, глухая деревня, неезженная дорога.*

Описывая пространство деревни автор часто использует наречия *близко, высоко, низко,* предлоги *под, в, внутри,* сочетания *в низине, на дно, сверху вниз, подо мною,* глаголы *опускалась вниз, поглядывая вниз, спускался, сбегали.* Употребление подобного рода слов, выражений в «Записках охотника» говорит о том, что деревня находится в низине, прежде чем попасть в это пространство, нужно спуститься с обрыва.

Для человека добраться до деревни уже большое испытание. А побывать там – значит, мучиться, словно в аду. Адово начало ассоциируется с жаром, огнем. Такие ассоциации в свою очередь восходят к образу солнца. У Тургенева солнце всегда палящее, знойное, а это приводит в итоге к смерти или тяжелой болезни героя.

В цикле описывается не так много праздников. Среди них показана ярмарка, состязание в пении. Этот факт

наводит на мысль о мертвенности, «неживости» деревни в подаче писателя.

Показался интересным факт: рассказывая о деревне, автор меньше всего уделяет внимания описанию построек религиозного культа (церквей, часовен и т.д.). В очерках в каждом селе выстроена церковь. Но автор рассказывает о них вскользь, поскольку это элемент любого сельского ландшафта.

Итак, русская деревня в «Записках охотника» сопровождается следующими характеристиками: ущербность, заброшенность, мертвенность, адовость, покинутость Богом. Нагнетение подобного рода смыслов в повествовании о русской деревне объясняется не только отношением писателя к крепостному праву, а вызвано, на наш взгляд, причинами глубинного, философского происхождения.

Список литературы

1. Бахвалова Т.В. Микротопонимическая система вологодской деревни как отражение мировосприятия северного жителя. – URL: http://anastasia.mybb2.ru/index.php?show=54634
2. Габель М.О. Вопросы изучения творчества И.С. Тургенева. Харьков. Изд-во Харьковского Ун-та. 1959. 69 с. Ефимова Е.М. «Записки охотника» И.С. Тургенева (1852-1952): Пейзаж в «Записках охотника" И.С.Тургенева. Орел, 1955.
3. Орлова Г.И. Усадебный топос в жизни и творчестве писателя (И.С. Тургенев и А.Н. Островский) //Спасский вестник. Тула, 2005. № 12. – URL: http://www.turgenev.org.ru/e-book/vestnik-12-2005/
4. Ханов Д. Топос деревни в европейской аристократической культуре 18-19 веков. – URL: Русские Латвии: http://www.russkije.lv/ru/pub/read/khanov-topos/
5. Прокофьева В.Ю. Категория пространство в

художественном преломлении: локусы и топосы. – URL: http://vestnik.osu.ru/2005_11/12.pdf
6. Янушкевич А.С. Путь В.А. Жуковского от русской идиллии к русской повести: деревенский топос // Психология человека. URL: http://psibook.com/literatura/put-v-a-zhukovskogo-ot-russkoy-idillii-k-russkoy-povesti-derevenskiy-topos.html

1.3 Орнитоморфные образы в «Записках охотника» И.С. Тургенева

Птица – один из самых распространенных в литературе и фольклоре поэтических образов. И.С. Тургенев широко использует образ птицы, наполняя его глубоким содержанием.

Птица - существо природного мира, которому дано то, что всегда было недоступно человеку - способность летать. Об этом мечтают герои знаменитых произведений русской литературы. Катерина у Островского, Наташа Ростова у Толстого. Слова тургеневской Аси о том же: «Если б мы с вами были птицы,- как бы мы взвились, как бы полетели…Так бы и утонули в этой синеве. Но мы не птицы...» (СС,6:225).

И.С. Тургенев часто использует образ птицы. Он проходит через все творчество писателя, становясь сквозным образом, образом-мотивом. Еще В.М. Маркович, известный исследователь творчества И.С. Тургенева, отмечал: «Образы грозы и крылатой птицы - излюбленные тургеневские символы, всегда заряженные универсальными лирико-философскими «сверхсмыслами», как бы венчают характеристику, явно выводя за пределы психологии» [4].

Образ птицы значим для Тургенева. В том, что это действительно так, можно убедиться, обратившись не только к художественным произведениям автора, но и к

письма, в одном из которых, обращенных к Н.А. Некрасову, читаем : «Небо все по-прежнему медное или каменное - ни одной капли дождя не падает - везде пыль - и ни одного вальдшнепа нет, как не было ни одного дупеля» (П, 1:138). В этом письме Тургенев (как истинный охотник) сожалеет о невозможности заняться любимым делом - поохотиться. Птица (вальдшнеп, дупель) обозначает наименование определенной породы, и связана с тематической группой «охота».

В письме к А.А. Фету, он себя и своего адресата представляет в образе птицы:

В ответ на возглас соловьиный -
(Он устарел, но голосит !)
Шлет щур седой с полей чужбины
Хоть сиплый, но приветный свист.
Эх ! плохи стали птицы обе !
И уж не поюнеть им вновь !
Но движется у каждой в зобе
Все то же сердце, та же кровь...
И знай : едва весна вернется -
И заиграет жизнь в лесах -
Щур отряхнется, встрепенется -
И в гости к соловью мах-мах (П,1:441).

В приведенном контексте Тургенев ироничен по отношению к себе и своему собеседнику, автор предстает перед нами в образе «седого щура», а Фет - в образе соловья, этому способствует и стилевая окраска лексики («голосит», «отряхнется», «мах-мах»).

Птицей представляет себя мастер в одном из писем к любимой женщине - П. Виардо. «Этой ночью мне приснился очень странный сон: было темно, вдруг я вижу, что на меня идет какая-то высокая белая фигура, и делает мне знак - следовать за нею.

- Но куда же мы идем? - спрашиваю я своего путеводителя.

- Мы птицы, - отвечает он, - летим.

Не могу передать вам тот трепет счастья, который я почувствовал, когда, развернув широкие крылья, я взмахнул ими и поднялся кверху против ветра, испустив громкий, победоносный крик. В эту минуту я был птицей, уверяю вас, и теперь, когда я пишу вам, я помню эти птичьи ощущения. Все точно, ясно не только воспоминание моего мозга, но, если можно так выразиться, и всего моего тела, что доказывает, что жизнь - есть сон, а сон - есть жизнь» (П, 6: 123). В этом примере с птицей ассоциируется нечто таинственное, ее образ сопровождает «белая фигура». Повествователь перевоплощается в птицу и передает физические ощущения полета («птичьи ощущения»). Сон дает ему возможность почувствовать себя крылатым жителем неба, от чего он испытывает счастье, душевный подъем.

В художественных произведениях писателя наименование «птица» (или ее разновидность), а также компоненты лексико-семантического поля «птица» употреблены в сильной позиции текста - вынесены в заглавие. Например, «Воробей», «Голуби», «Дрозд», «Без гнезда», «Куропатки» - миниатюры из «Стихотворений в прозе», или «Синица» (романс для П. Виардо), «О соловьях», «Перепелка» - литературные и житейские воспоминания, роман «Дворянское гнездо». Это немаловажно, так как мотив (в нашем случае мотив птицы) в произведении может выступать в разном виде: эпиграф, оставаться лишь угадываемым, уходить в подтекст [5]. Тургенев же выносит его в заглавие, указывая тем самым на его важность.

Образ-мотив птицы в прозе писателя выполняет различные функции. В очерках «Записки охотника»

доминирующая функция образа, являющегося одним из элементов пейзажа, - эстетическая. Почти ни одно описание природы у мастера не обходится без изображения птиц.

Например, в очерке «Ермолай и Мельничиха» находим следующее описание: «Маленькие кулички-песочники со свистом перелетывают вдоль каменистых берегов, испещренных холодными и светлыми ключами; дикие утки выплывают на середину прудов и осторожно озираются; цапли торчат в тени, в заливах, под обрывами...» (СС,1: 18). Или, например, в очерке «Малиновая вода»: «Кузнечики трещали в порыжелой траве; перепела кричали как бы нехотя; ястреба плавно носились над полями и часто останавливались на месте, быстро махая крылами и распустив хвост веером» (СС,1:36). В большинстве подобных примеров Тургенев точно подмечает и передает описание действий, характерных для той или иной птицы. Порою кажется, что он напрямую наблюдает за происходящим: «Птицы засыпают - не все вдруг - по породам: вот затихли зяблики, через несколько мгновений малиновки, за ними овсянки... Все птицы спят. Горихвостки, маленькие дятлы одни еще сонливо посвистывают... Вот и они умолкли. Еще раз прозвенел над вами звонкий голос пеночки; где-то печально прокричала иволга, соловей щелкнул в первый раз... вдруг в глубокой тишине раздается особого рода карканье и шипенье, слышится мерный взмах проворных крыл - и вальдшнеп, красиво наклонив свой длинный нос, плавно вылетает из-за темной березы навстречу вашему выстрелу" (СС,1:19-20).Такую точную наблюдательность за поведением птиц автор демонстрирует в очерке «Хорь и Калиныч». Добавим, что в этом примере к эстетической функции присоединяется функция упорядочивания.

В описании птиц отметим функцию передачи индивидуально-авторского охотничьего опыта Тургенева. Это неслучайно, ведь одним из любимых занятий писателя была охота. Свои познания из этой области он проявляет в следующем примере (рассказ «Льгов»): «...На этом-то пруде, в заводях или затишьях между тростниками, выводилось и держалось бесчисленное множество уток: всех возможных пород: кряковых, полукряковых, шилохвостых, чирков, нырков и прочие» (СС,1: 73). Или в очерке «Лес и степь» как истинный охотник замечает: «Хороши такие летние туманные дни, хотя охотники их не любят. В такие дни нельзя стрелять: птица, выпорхнув у вас из-под ног, тотчас же исчезает в беловатой мгле неподвижного тумана» (СС,1:348).

Орнитоморфные образы наряду с вышеперечисленными, выполняют пародийную, сатирическую функции (например, в отмеченном нами письме Тургенева к Фету).

Интересен и тот факт, что у мастера даже названия географических объектов обладают «птичьей семантикой»: Орел, Лебедянь; в повести «Вешние воды» гостиница, в которой живет Санин называется «Белый лебедь».

Подобное находим и в именах (фамилиях) героев: Петушков («Петушков»), Пеночкин («Бурмистр»), Гагин («Ася»), Скворевич («Собака»).

Это еще раз подтверждает, что образ птицы в прозе Тургенева - сквозной образ, проходящий через все его творчество.

В своих произведениях писатель с разной степенью внимания обращается к определенным образам птиц. Мы установили частотность использования образов тех или иных птиц. В результате пришли к следующим наблюдениям: по принадлежности к одному из отрядов чаще всего Тургенев обращается к образу соловья

(встречается в сборнике «Записки охотника», в повестях «Ася», «Дневник лишнего человека», в романе «Рудин» и других произведениях). За соловьем по частотности появления следуют жаворонок, ласточка, чиж, воробей, перепел, голубь, утка, коростель. И, наконец, за ними - все остальные, а это: сокол, петух, курица, цыпленок, дятел, аист, канарейка, снегирь, орел, гусь, горлица, цапля, попугай, лебедь, чибис, стриж, ястреб и другие.

В количественном отношении Тургенев по-разному использует компоненты, составляющие лексико-семантическое поле «птица», к которым, судя по текстам, писатель относит: голову (глаза, взгляд, клюв, рот), тело (крылья, лапки, оперенье, хвост), голос, отдельно можно выделить гнездо - жилище птицы и полет.

Отдельного рассмотрения требует такой компонент семантического поля «птица», как гнездо. В творчестве Тургенева образ гнезда символизирует бездомность героя. В.М. Маркович утверждал, что в произведениях И.С. Тургенева «...особенно существенны мотивы "дома", "приюта", "гнезда". Эти мотивы быстро набирают символическую многозначность и приобретают способность проецировать свои значения на сюжет» [4].

Подобно гнезду, полет – это образ-мотив. Мотив полета в творчестве Тургенева был рассмотрен О. Барсуковой.

Особое внимание следует уделить и рассмотрению вопроса об аксиологической оценке образа птицы у писателя.

Прибегнув к простейшей классификации: птица домашняя и вольная, мы увидели, что чаще Тургенев обращается к образу вольной птицы (соловей, жаворонок, ласточка). С образами вольных птиц сравниваются его персонажи. Все возвышенное, положительное связано у Тургенева с образами этих птиц.

Совсем другое дело - образы птиц домашних (петух, курица, канарейка). Автор почти не наделяет их какими-либо символическими функциями: образы этих птиц встречаются либо в описании местности, либо Тургенев просто изображает действия, совершаемые птицей. Писатель даже характеризует их негативно: «казенная курица», «немилосердно трещавшая целый день канарейка», «застарелый цыпленок».

Немецкий исследователь Грюбель писал: «В русских лубках птица изображается позитивно» [3], то в произведениях Тургенева образ птицы приобретает и позитивные, и негативно-отрицательные наполнения.

Образ птицы в «Записках охотника» И.С. Тургенева обладает своим набором функций, отличается частотностью использования, наделен аксиологической нагрузкой. У писателя орнитоморфные образы имеют и свою семантику. Так, в очерках 40-х годов XIX века птица часто выступает как компонент сравнения.

В «Записках охотника» действия, совершаемые человеком, сравниваются с действиями птицы. В «Чертопханов и Недопюскин» перед рассказчиком Пантелей Еремеич Чертопханов в первый раз предстает таким: «Лицо, взгляд, голос, каждое движенье, все существо незнакомца дышало сумасбродной отвагой и гордостью непомерной, небывалой; его бледно-голубые, стеклянные глаза разбегались и косились, как у пьяного ; он закидывал голову назад, надувал щеки, фыркал и вздрагивал всем телом, словно из избытка достоинства, - ни дать, ни взять, как индейский петух» (СС,1:270). Визуально действия Чертопханова напоминают рассказчику действия птицы.

Другой персонаж этого рассказа - Тихон Иваныч Недопюскин тоже сравнивается с птицей. Когда он идет за Машей, его движения подобны движениям селезня:

«Недопюскин ковылял за ней на своих коротких ножках, как селезень за уткой» (СС,1:285). Подобное сравнение не случайно, оно указывает на разницу в возрасте между персонажами, на противопоставление молодости, сил и энергии Маши и старости, большого жизненного опыта Недопюскина.

Сравнение действий людей с действиями птицы, находим и в эпизодах, когда еловек воспроизводит определенные звуки или слова. Например, в очерке «Бежин луг» один из персонажей рассказа Павлуши, испытав испуг при появлении привидения, уподоблен птице в воспроизведении слов: «...Кузькин отец, Дорофеич, вскочил в овес, присел, да и давай кричать перепелом: "Авось, мол, птицу-то враг, душегубец, пожалеет"» (СС,1:98). Для персонажа воспроизведение звука, подобного птичьему, - это и своеобразная защита.

Автор «Записок охотника» достаточно часто употребляет хорошо известный фразеологизм «соловьем распевать». Так, в очерке «Хорь и Калиныч»: «Хорь говорил мало, посмеивался и разумел про себя; Калиныч объяснялся с жаром, хотя и не пел соловьем, как бойкий фабричный человек» (СС,1:14). Фразеологическая единица «петь соловьем» в данном контексте употреблена для характеристики человека, но в противоположном смысле - говорить не красноречиво, не эмоционально.

На основе фразеологизма «петь соловьем» появляется и следующее сравнение в «Гамлете Щигровского уезда»: «Вот тебе, говорят, и заключенье : послушай-ка наших московских - не соловьи, что ли ? - Да в том-то и беда, что они курскими соловьями свищут, а не по-людскому говорят...» (СС,1:257). Такое сравнение в тексте говорящие адресуют молодым образованным людям, умеющим красноречиво говорить.

В произведениях Тургенева люди сравниваются с птицей и в период определенного душевного состояния, когда испытывают те или иные чувства. Умирающего человека автор сравнивает с застреленной птицей. Таким предстает перед нами Максим Андреич, которого смертельно придавило деревом в очерке «Смерть»: «Стали его класть на рогожу...Он затрепетал весь, как застреленная птица, и выпрямился...» (СС,1:197).

Интересное сравнение использует писатель для описания обиженного человека в повести «Гамлет Щигровского уезда». Причем самому сравнению предшествует небольшая история из жизни главного героя: «У меня в детстве был чиж, которого кошка раз подержала в лапах ; его спасли, вылечили, но не исправился мой бедный чиж ; дулся, чах,перестал петь...Кончилось тем, что однажды ночью в открытую клетку забралась к нему крыса и откусила ему нос, вследствие чего он решился наконец умереть. Не знаю, какая кошка подержала жену мою в лапах своих, только и она так же дулась, чахла, как мой несчастный чиж» (СС,1:264).

Следует отметить, что у Тургенева с образом птицы сравнивается не только человек в определенном душевном состоянии, под влиянием тех или иных чувств, но и сами чувства - воображение, фантазия. Так, в очерке «Лесь и степь» сердце человека уподоблено птице. В действительности же смысл такого сравнения гораздо глубже: человек, наблюдающий за тем, как «просыпается» природа (утренний пейзаж), наслаждается картиной, испытывает удовольствие, состояние покоя и умиротворения. «Пристяжные ежатся, фыркают и щеголевато переступают ногами; пара только что проснувшихся белых гусей молча и медленно перебирается через дорогу... Край неба алеет; в березках просыпаются, неловко перелетывают галки; воробьи

чирикают около темных скирд... А потом свет так и хлынет потоком; сердце в вас встрепенется, как птица» (СС,1:345). В этом же очерке встречаем еще одно необычное сравнение: «И как же этот самый лес хорош поздней осенью, когда прилетают вальдшнепы. Они не держатся в самой глуши: их надобно искать вдоль опушки... Идешь вдоль опушки, глядишь за собакой, а между тем любимые образы, любимые лица, мертвые и живые, приходят на память, давным-давно заснувшие впечатления неожиданно просыпаются; воображение реет и носится, как птица, и все так ясно движется и стоит перед глазами» (СС,1:347-348). Как и в предыдущем примере, герой наслаждается пейзажем, но при этом пребывает в состоянии размышлений, раздумий, воспоминаний, его воображение обращено то к прошлому, то к настоящему, отсюда и сравнение его с птицей, которая «реет и носится».

В сравнительные конструкции с образом птицы попадают не только живые существа, но и предметы неживой природы. Дом сравнивается с птицей в очерке «Чертопханов и Недопюскин»: «Издали виднелся небольшой его домик; он торчал на голом месте, в полуверсте от деревни, как говорится, "на юру", словно ястреб на пашне» (СС,1:280). Через такое сравнение автор указывает на неудобное местоположение жилища.

Интересное сравнение встречаем в очерке «Свидание»: «Ни одной птицы не было слышно: все приютились и замолкли; лишь изредка звенел стальным колокольчиком насмешливый голосок синицы» (СС,1:238). Громкий, пронзительный звук, издаваемый птицей уподоблен звуку музыкального инструмента.

В этом же тексте есть другое сравнение: стая голубей в полете создает фигуру, напоминающую столб. «Высоко надо мной, тяжело и резко рассекая воздух крылами, пролетел осторожный ворон. повернул голову, посмотрел

на меня сбоку, взмыл и, отрывисто каркая, скрылся за лесом ; большое стадо голубей резво пронеслось с гумна и, внезапно закружившись столбом, хлопотливо расселось по полю - признак осени!» (СС,1:245). Подобное находим в очерке «Льгов»: «Утки носились над нашими головами, иные собирались сесть подле нас, но вдруг поднимались кверху, как говорится, "колом", и с криком улетали» (СС,1:82). Стая уток в полете, визуально воспринимаемая автором, в этом примере сравнивается с определенной фигурой.

Итак, в произведениях И.С. Тургенева образ птицы часто выступает как компонент сравнения. При этом в сравнительном обороте данный образ занимает различные позиции: доминирующая часть как элемент, с которым сравнивается кто-либо, что-либо. Человек уподоблен птице: его внешность, действия, речевая деятельность, душевное состояние, чувства. Значительно реже встречается обратное явление, когда птица сравнивается с кем-то, чем-то. Тем не менее в очерках Тургенева птица может быть подобна человеку, звук, издаваемый ею - звуку музыкального инструмента, стая птиц в полете - фигуре, предмету.

Задействовав образ птицы как компонент сравнения, И.С. Тургеневу удалось не только украсить язык своих произведений, но и наполнить их образностью.

Следует отметить, что процесс сравнения лежит в основе такого явления как метафоризация. Метафорическое значение образа птицы в очерках писателя требует отдельного рассмотрения.

Заметим, что для писателя нет «птиц вообще»: орел, голубь и, допустим, перепелка наделены своим неповторим «обликом» и «характером», а значит и своим метафорическим значением, которое часто получает символическую нагрузку.

В очерке «Хорь и Калиныч» метафорическое значение приобретает образ конкретной птицы - орла. «Поставщики материала на бумажные фабрики поручают закупку тряпья особенного рода людям, которые в иных уездах называются "орлами". Такой орел получает от купца рублей 200 ассигнациями и отправляется на добычу. Но, в противность благородной птице, от которой он получил свое имя, он не нападает открыто и смело : напротив "орел" прибегает к хитрости и лукавству» (СС,1:15). Подобная метафора характеризует тип человека, ведущего деловой образ жизни.

В произведениях Тургенева можно встретить не только образ какой-то отдельной птицы, но и образ птичьего семейства, подвергающийся метафоризации. В «Живых мощах» больной Лукерье недоступно никакое движение, ее существование крайне бедно впечатлениями. Писатель не сообщает читателю, думала ли Лукерья о чем-нибудь, когда она все лето наблюдала за жизнью ласточек, свивших себе гнездо в ее сарайчике. «В позапрошлом году так даже ласточки вон там в углу гнездо себе свили и детей вывели. Уж как оно было занятно! Одна влетит, к гнездышку припадет, деток накормит - и вон. Глядишь - уж на смену ей другая. Иногда не влетит, только мимо раскрытой двери пронесется, а детки тотчас - ну пищать да клювы разевать...» (СС,1:323). Между тем образ птичьего семейства воплощает в себе то, чего судьба лишила героиню - свободу движения, радость жизни, семейные связи, то есть это тот случай, когда метафора основывается на контрасте явлений.

В «Живых мощах» фигурирует еще один метафорический образ, характерный для тургеневских произведений, - образ подстреленной птицы. В очерке он соотносится с трагической судьбой Лукерьи, которая до болезни была «хохотунья, плясунья, певунья». Все отняла

у нее болезнь, а охотник, застреливший ласточек, лишил ее последнего утешенья.

Метафорическому переосмыслению подвергается образ птичьей стаи. В очерке «Льгов» автор отмечает: «Небольшие стаи то и дело перелетывали и носились над водою, а от выстрела поднимались такие тучи, что охотник невольно хватался одной рукой за шапку и протяжно говорил : фу-у !» (СС,1:73). Перемещение птичьей стаи воспринимается визуально, поэтому возникает метафорический образ тучи, указывающий на плотность, большое скопление птиц в определенном месте.

Метафоризации в произведениях Тургенева подвергается еще один образ, компонент семантического поля 'птица' - образ гнезда. В своем прямом значении гнездо - место жилья, кладки яиц и выведения детенышей у птиц. У писателя гнездо - жилище человека. Например, в очерке «Касьян с Красивой Мечи»: «Там места привольные, речные, гнездо наше; а здесь теснота, сухмень...» (СС,1:116). Гнездом герой называет свою родину, дом. В значении дома, семейного очага, выступает этот образ в очерке «Чертопханов и Недопюскин»: «Однако, несмотря на порядок и хозяйственный расчет, Ермолай Лукич понемногу пришел в весьма затруднительное положение: начал сперва закладывать свои деревеньки, а там и к продаже приступил; последнее прадедовское гнездо, село с недостроенною церковью...» (СС,1:274). В приведенном примере герои позабыли о доме-гнезде, лишились его. Отметим, что в творчестве И.С. Тургенева посредством этого образа мотив реализуется бездомья (герой без гнезда, без приюта) - символ одиночества, отчужденности, ненужности человека. В подтверждение тому служит тот факт, что проводя долгие годы жизни за границей, вдали от родины, писатель жаловался своим друзьям: «Что ни говори, на

чужбине точно вывихнутый... Осужден я на цыганскую жизнь, и не свить мне, видно, гнезда нигде и никогда».

Итак, круг метафорического переосмысления образа птицы и компонентов семантического поля 'птица' в «Записках охотника» И.С. Тургенева широк.

Кроме метафорического значения образа птицы и связанных с ним мотивов (мотив полета, мотив гнезда) в очерках И.С. Тургенева можно определить метонимическое значение рассматриваемого образа.

Метонимия (в переводе с греческого – переименование) – перенос по смежности. Область метонимических отношений исключительно широка. Основой ее могут служить пространственные, событийные, понятийные, логические отношения между различными предметами, лицами, действиями, процессами, явлениями, социальными институтами и событиями, местом, временем и тому подобное [6].

Метонимическое значение образа птицы находим в некоторых очерках «Записок охотника». Писатель указывает при описании внешности человека на имеющуюся в ней часть внешнего облика птицы. Например, *соколиные глаза* смерти в «Живых мощах»: «желтые, большие, светлые-пресветлые» (СС, 1: 328). В данном случае подразумевается не только ясный, зоркий взгляд, но и в то же время хищный, пронзительный. Ведь смерть словно хищная птица (ее действия характеризуются глаголами «вьется», «мечется») приходит за Лукерьей, как за жертвой, и та понимает, что «назначает она ей свой час» (СС, 1: 328).

Метонимические детали, связанные с образом птицы, Тургенев употребляет не только при описании взгляда, взора человека, но и при характеристике носа. В очерке «Чертопханов и Недопюскин» у цыганки Маши *орлиный нос*. Автор описывает внешность девушки так: «Тоненький

орлиный нос с открытыми полупрозрачными ноздрями, смелый очерк высоких бровей, бледные, чуть-чуть впалые щеки – все черты ее лица выражали своенравную страсть и беззаботную удаль» (СС, 1: 284). В реальности орлиный нос – тонкий и крючковатый, но в данном случае он указывает на такие качества героини, как смелость, свободолюбие, честность.

Ястребиный нос – нос крючком – находим в описании внешности Назара из очерка «Лебедянь»: «Назар, сморщенный старичишка, с ястребиным носиком и клиновидной бородкой» (СС, 1: 178). Подобное сравнение свидетельствует скорее о внешней непривлекательности героя, чем о его характере.

Любопытно отметить, что в «Записках охотника» выделяется такой метонимический элемент с «птичьей» семантикой, как глаголы, характеризующие действия птицы, но автор употребляет их для описания действий людей. Например, в «Чертопханов и Недопюскин» встречается следующее описание: «В жаркий летний день возвращался я однажды с охоты на телеге; Ермолай дремал, сидя возле меня, и клевал носом» (СС, 1: 269). Внимание привлекает глагол «клевать», который в своем прямом значении передает образ действий, совершаемых птицей: «есть, хватая клювом, или ударять, щипать клювом». В приведенном контексте рассматриваемый глагол – метонимическая деталь, предполагающая перенос по сходству действий птицы на человека, поэтому имеет значение «сидя и погружаясь в дремоту, то засыпать, то просыпаться».

В этом же очерке употреблен автором другой глагол – «петушиться». «Мы опять принялись болтать. Чертопханов смягчился совершенно, перестал петушиться и фыркать, выражение лица его изменилось» (СС, 1: 276). Глагол связан семантические с образом домашней птицы –

петуха, который обычно ведет себя бойко и задиристо. Отсюда перенос по сходству действий птицы на действия человека, то есть глагол означает- вести себя задиристо и запальчиво, горячиться.

В очерке «Лебедянь» об одном из купцов на ярмарке сказано: «Эк! – одобрительно крякнул всем животом толстенький купец… крякнул и оробел…» (СС, 1: 173). В примере глагол «крякнуть» - метонимический. Обычно им обозначают действия утки, которая издает звуки, похожие на «кря-кря». В этой ситуации компонент указывает на действия человека – издавать отрывистый горловой звук (обычно как выражение одобрения). Такой же элемент встречается в очерке «Певцы» при описании действий Обалдуя: «а Обалдуй с торопливой жадностью выпил стакан и, по привычке горьких пьяниц, крякая, принял густо озабоченный вид» (СС, 1: 217).

Итак, в «Записках охотника» И.С. Тургенева метонимическое значение образа птицы проявляется при использовании автором деталей внешнего облика птицы в описании человека (лицо, глаза, нос). Такие детали позволяют судить не только о внешности, но и об определенных качествах персонажей. Кроме того, автор использует для обозначения действия персонажей глаголы с «птичьей» семантикой, которые не только точно, но и эмоционально характеризуют действия героев.

В турегеневских очерках не только образ птицы вообще, а конкретные птицы обладают символическим значением. Так, в «Певцах» образ чайки. Яков Турок – основной персонаж очерка, - артист в высоком смысле слова. Эпизод исполнения им песни – кульминационный в тексте. Тургенев мастерски рисует состояние всех персонажей в этот момент и прежде всего самого Якова: «Яковом, видимо, овладевало упоение: он уже не робел, он отдавался весь своему счастью; голос его не трепетал

более — он дрожал, но той едва заметной внутренней дрожью страсти, которая стрелой вонзается в душу слушателя, и беспрестанно крепчал, твердел и расширялся. Помнится, я видел однажды, вечером, во время отлива, на плоском песчаном берегу моря, грозно и тяжко шумевшего вдали, большую белую чайку: она сидела неподвижно, подставив шелковистую грудь алому сиянью зари, и только изредка медленно расширяла свои длинные крылья навстречу знакомому морю, навстречу низкому, багровому солнцу: я вспомнил о ней, слушая Якова» (СС, 1: 219). Сравнение с птицей, столь характерное для писателя, в данном контексте осложнено символической функцией: образ птицы раскрывает то состояние, в котором находится герой.

Образ чайки наделен символическим значением в «Живых мощах». Главная героиня – Лукерья видит сон, о котором впоследствии рассказывает охотнику. Центральная фигура сна – Христос, у которого крылья «по всему небу развернулись, длинные как у чайки» (СС, 1: 327). Он уносит Лукерью высоко в небо, и она, наконец, обретает возможность движения и свободу. Дух героини еще при жизни выходит из-под власти тела, эта связь становится минимальной, во сне же все еще плененный дух воспаряет. Образ птицы в этом очерке символизирует, с одной стороны, неосуществившиеся надежды героини в ее трудной земной жизни, с другой – небесное парение, духовную свободу.

Символическим значением наделен у Тургенева образ голубя. В очерке «Бежин луг» во время беседы мальчиков к костру подлетает голубь: «Отражение света ударило, порывисто дрожа, во все стороны, особенно кверху. Вдруг откуда ни возьмись белый голубок, — налетел прямо в это отражение, пугливо повертелся на

одном месте, весь обливаясь горячим блеском, и исчез, звеня крылами.

— Знать, от дому отбился, — заметил Павел. — Теперь будет лететь, покуда на что наткнется, и где ткнет, там и ночует до зари.

— А что, Павлуша, — промолвил Костя, — не праведная ли эта душа летела на небо, ась?

Павел бросил другую горсть сучьев на огонь.

— Может быть, — проговорил он наконец» (СС, 1: 96). По поверью славян, душа умершего превращается в голубя. Такую семантику имеет образ птицы в данном эпизоде. С другой стороны, голубь не случайно с белым оперением, как и фигура Павлуши, который оживленно обсуждает сцену. Белый голубь – предвестник смерти, которой не избежит Павлуша, о чем узнаем в конце очерка от рассказчика: «Я, к сожалению, должен прибавить, что в том же году Павла не стало, он не утонул: он убился, упав с лошади. Жаль, славный был парень!» (СС, 1: 103).

Из уст Павла в этом очерке звучит история о «престановлении», то есть конце света: «А у нас на деревне такие, брат, слухи ходили, что мол, белые волки по земле побегут, людей есть будут, хищная птица полетит, а то и самого Тришку увидят» (СС, 1: 97).

В «Бежином луге» есть еще один эпизод, в котором обнаруживается образ птицы в символическом значении. «Странный, резкий, болезненный крик раздался вдруг два раза сряду над рекой и, спустя несколько мгновений, повторился уже далее...

Костя вздрогнул. «Что это?»

— Это цапля кричит, — спокойно возразил Павел» (СС, 1: 98). В этом примере образ цапли – символ утра, утреннего солнца, зари, оповещает об окончании ночи, наступлении нового дня.

В очерке «Касьян с Красивой Мечи» находим образ сказочной птицы. Главный герой, мечтая о лучшей жизни, рассказывает своему попутчику историю, которую сам знает со слов других: «И идут они, люди сказывают, до самых теплых морей, где живет птица Гамаюн сладкогласная, и с дерев лист ни зимой не сыплется, ни осенью, и яблоки растут золотые на серебряных ветках, и живет всяк человек в довольстве и справедливости…» (СС, 1: 117). Сказочная птица Гамаюн подобна птице Сирину, - райская птица, в этом контексте она – символ счастливой, благополучной жизни, идеала, мечты, которые кажутся герою недостижимыми.

Диапазон символических значений образа птицы в «Записках охотника» ограничен и передает лишь предсказательный смысл (чаще птица предсказывает трагическую развязку человеческих отношений или жизни).

Итак, птица как поэтический образ существует не сама по себе, а в ряде других – внешне, возможно, различных, но в глубинном смысле сходных образов – и вместе с тем реализует некий закон, модель, правило-парадигму. На основе проведенного анализа выстраиваются парадигмы образов, включающие инварианты орниторморфных фигур ('человек – птица': органы человека, чувства человека; 'птица – человек', 'животное – птица', 'неживой предмет – птица, 'явление природы – птица').

К образу птицы писатель прибегает, выстраивая картину мира и человека. Птица используется для описания живой и неживой природы. Кроме того, Тургенев-писатель неоднократно воспроизводит в своих сочинениях номинации различных отрядов, семейств, видов пернатых.

Различна семантика образа птицы в очерковой прозе И.С. Тургенева. Рассмотрев систему тропов, создающих исследуемый образ, мы выявили следующее. Любопытным представляется наблюдение: в тургеневских очерках происходит процесс взаимовлияния – отражение птичьего в человеке («Смерть», «Гамлет Щигровского уезда») и человеческого в птице (что реже). Метафорическому переосмыслению у И.С. Тургенева подвержен образ крыльев. Среди орнитоморфных образов с метафорическим значением у Тургенева распространен образ подстреленной птицы, который является метафорой судьбы героя.

Для описания внешности человека автор применяет метонимические детали пернатых (приметы внешности птицы – глаза, клюв; особенности поведения – *вспорхнуть, крякнуть, петушиться* и др.).

Перечисленные тропы и созданные на их основе значения образа птицы в «Записках охотника» лаконично, эмоционально создают внешний облик героев, душевное состояние, указывают на их социальное положение.

Список литературы
1. Тургенев И.С. Собрание сочинений и писем: в 30-ти тт., Письма в 18-ти т. М., 1982-1990.
2. Барсукова О.М. Образ птицы в прозе И.С. Тургенева // Русская речь. – 2002. - №2. – С. 22-28.
3. Грюбель Р. Снос и сцена (Деконструктивизм и аксиология, или Спротивление прочтению Поля де Манна) // Новое литературное обозрение. – 1997. - №23. – С. 31-42.
4. Маркович В.М. И.С. Тургенев и русский реалистический роман XIX века. – Л., 1982.
5. Хализев В.Е. Теория литературы: учебник. – М., 1999.
6. Шкуропацкая Л.Г. Метонимические отношения в лексической системе русского языка // Филологические науки. – 2003. - №4. – С. 69-77.

1.4 «Уход из мира» как нравственный поступок в мире героев И. С. Тургенева

На сегодняшний день в отечественном литературоведении не так много специальных работ, где рассматривается вопрос о положении литературного героя в мире его поступка. Среди них труды М. М. Бахтина [1], Ю. М. Лотмана [6], Н. И. Николаева [8], Н. В. Бубырь [3]. М. М. Бахтин определил ключевые моменты «события поступка» и предложил удачную и емкую формулу – «архитектоника мира поступка» [1]. В данном случае поступок выступает своеобразной призмой, позволяющей увидеть структуру художественного мира или «план мира».

Следуя логике рассуждений Н. И. Николаева [8], литературный герой, принявший решение уйти из мира, совершает «активно-ответственный», ценностно-нагруженный, ориентированный в мире поступок.

По утверждению А. А. Богодеровой, в мировой литературе тема ухода является распространенной и устойчивой. «Судя по частотности использования, эта универсальная модель оказалась особенно актуальной для русской литературы второй половины XIX века» [2].

Ю. М. Лотман указывает на принципиальное отличие русского сюжета об уходе от европейского [6]. Если для западного романа динамика сюжета – нахождение героем достойного места, то в русской литературе сюжет связан с изменением внутренней сущности героя. Развитие сюжетной ситуации ухода отражает эту закономерность: вместо положительных перемен собственной жизни герой переживает прозрение, приходит к определению своей внутренней сути.

Изучение сюжетной ситуации «ухода из мира» с привлечением сочинений И. С. Тургенева обусловлено интересом к проблеме поступка русского литературного

героя.

В прозе И. С. Тургенева ситуация «ухода из мира» представлена в нескольких вариантах: уход из дома («Гамлет Щигровского уезда», «Накануне» и др.), отъезд из страны («Вешние воды», «Ася», «Накануне» и др.), отказ от прежнего образа жизни («Гамлет Щигровского уезда», «Странная история», «Постоялый двор», «Степной король Лир», «Рассказ отца Алексея» и др.), приход в монастырь («Дворянское гнездо»), принадлежность к секте («Касьян с Красивой Мечи»), уход из жизни.

Наиболее частотен вариант ухода – уход из жизни самостоятельным волевым решением (повешение – «Три встречи», отравление – «Несчастная», «Отцы и дети», утопление – «Затишье», самозастрел – «Стэно», «Стук… стук… стук» и др.). Либо добровольный отказ от мира во имя служения другому: чужому или иностранцу («Накануне»), любимому мужчине («Дворянское гнездо», «Несчастная», «Клара Милич»), юродивому («Странная история»), Христу («Живые мощи», «Дворянское гнездо»).

Встречается незначительное количество примеров, когда герои выбирают служение Богу, т.е. религиозное самоотречение, самую сложную и тяжелую форму ухода. Уход из мира в монастырь налагает ряд ограничений, запретов на выбравшего этот путь. Монастырская жизнь тяжела, требует больших лишений, а главное – самопожертвования и самоотдачи. Монах приносит себя в жертву Богу. Жертва заключается в том, что, переступив порог святой обители, инок уже не принадлежит себе, но только Богу. Вся его жизнь отныне – непрестанное исполнение заповедей Божьих, или, по-другому – воли Божьей. Уход из мира выбирают тогда, когда конфигурация внутреннего мира героев не согласуется с тем, что есть во внешнем мире.

Ситуация «ухода из мира» тесным образом связана с

идеей служения. Во имя чего персонажи И. С. Тургенева отказываются от жизни в миру, каковы мотивы подобных поступков в их нравственном мире, нам предстоит разобраться. Попытаемся осуществить данную задачу на материале цикла «Записки охотника», избрав в качестве материала два произведения – «Гамлет Щигровского уезда» [11] и «Живые мощи» [Там же]. Двадцать два очерка, составляющие книгу, как бы обрамлены годами их создания: 1847-1874. «Гамлет Щигровского уезда» практически открывает цикл, а «Живые мощи» – один из самых последних в «Записках охотника».

Н. А. Некрасов относил очерк «Гамлет Щигровского уезда» к «удачнейшим в "Записках охотника"» [7]. В то же время считал произведение одним из самых «посчипанных» критикой. Ю. Д. Левин настаивает на том, что «Гамлет Щигровского уезда» – «произведение далеко не комического жанра» [5]. С этим нельзя не согласиться.

Неоднократно было отмечено, что появление очерка «Гамлет Щигровского уезда» способствовало закреплению литературного типа «лишнего человека». Однако образ Василия Васильевича у Тургенева психологически более сложен, чем обычно предлагаемая схема построения «лишнего человека». Содержание, которое несет в себе этот образ, шире и сложнее, чем его прямая, самоуничижительная характеристика.

Русский дворянин и крестьянка оказываются в сходной ситуации. Василий Васильевич в «Гамлете Щигровского усзда» и Лукерья в «Живых мощах» уходят из мира. У первого эта ситуация случается дважды по его решению. Сначала он отправляется из родной усадьбы за границу, затем возвращается назад, отказавшись вступать в полемику с родившейся на его счет сплетней. Лукерья вынужденно находится в отдалении от людей. Причина тому – нечаянная болезнь, испытание тела.

В этой ситуации создатель очерков демонстрирует различные типы поведения героев. Поступки героев указанных очерков по-разному позволяют увидеть «план мира» русской жизни.

Герой тургеневского очерка 1849 года осознал себя незначительной частицей глобального замысла о мире, что грубо выражается в пословице, произнесенной исправником, — *«знай сверчок свой шесток»* [11, т. 4]. Любые попытки Василия Васильевича самостоятельно организовать свою жизнь заканчиваются неудачей, провалом. В итоге он смиряется, подавляет собственную активность, поскольку понимает, что сам — лишь малая частица мира, подчиненного в своей динамике общему сценарию.

Гамлет Тургенева делает свой выбор в вопросе «быть или не быть», оставаясь в усадьбе помещицы, тем самым демонстрирует свое решение: он смиряется с миром, готов продолжить существование в нем, следуя предписанному порядку, без ожидания и страха перед небытием, поскольку пребывание в таком мире уже есть небытие. Известно, что Тургенев в 1846 году внимательно читал Кальдерона, у которого в пьесе «Жизнь есть сон» находим: *«схоже // родиться в мир и умирать»* [4]. Похоже, что в «Гамлете Щигровского уезда» эта недифференцированность живого и мертвого нашла свое специфическое воплощение.

Провинциальный русский Гамлет «свой» принципиальный вопрос разрешил в момент похорон жены. Софья умирает от родов, ее жизнь заканчивается в тот момент, когда появляется на свет жизнь другая. Отметим, что Тургенев указывает на одно обстоятельство, поразившее Василия Васильевича в церкви, когда он смотрел на мертвое лицо жены: *«...и смерть, сама смерть не освободила ее, не излечила ее раны: то же болезненное, робкое, немое выражение, — ей словно и в гробу неловко...»* [11, т. 4]. Это

наблюдение огромного смыслового значения, из него вытекают следствия потрясающей силы. За чертой смерти ничего принципиального не происходит, поскольку, видимо, и «здесь» и «там» все тот же сценарист, все тот же режиссер, следовательно, все та же пьеса.

В такой ситуации смерть как избавление от земных страданий, мук, несправедливостей просто обессмысливается. Тургеневский «Гамлет», раскрывающийся в таком философском ключе, конечно, больше простого памфлета или политической пародии, которую в нем увидели многие современники.

Основное пространство тургеневского рассказа (дорога) — так называемое открытое пространство. Мир героя, его память представляет его внутреннее пространство. Все важнейшие события разворачиваются именно в этом мире. Пространственно-временная организация рассказа имеет еще одну особенность — замкнутость происходящего. Эта замкнутость угнетает героя, давит на него. Замкнутое пространство — круг, попадая в который герой испытывает страх. Есть в произведении и своеобразный мост, «порог» между замкнутым пространством и открытым: окно. В нем определенным образом заложена возможность выхода из сложившейся ситуации. Но эта возможность как бы не предназначена для Василия Васильевича. Он все время находится в здании, наблюдает за всем, глядя в окно. Он так и остается в «кольце».

В рассказе Тургенева не Датское королевство, а русская провинция. Пространство «русского Гамлета» обытовлено. Но не это обстоятельство оказывается решающим. Это пространство иначе организовано, иначе соотнесено с человеком и Богом и поэтому побуждает героя к совершенно иным действиям и приводит его к совершенно иным выводам.

В результате в противовес шекспировскому герою рождается иной, нешекспировский Гамлет — «существо, пришибленное судьбой <...> человек неоригинальный, и не заслуживающий особого имени» [Там же]; «гамлетовский бунт» в этом герое окончательно обессмыслен.

В «Гамлете Щигровского уезда» акцентируется внимание на противостоянии равнодушной природы и рефлексирующего «я». С уходом человека из мира в природе не происходит особенных изменений: на дворе весна, распускаются первые клейкие листочки, щебечут ласточки.

От мира природы провинциальный Гамлет отделен незримой перегородкой, отчужден от него. Он смотрит на мир через окно. Щигровский Гамлет постоянно размышляет, задается вопросами, сосредоточен на своем «я». В его представлениях окружающий природный мир лишен сознания. Другие же персонажи «Записок охотника» действуют и живут в «бессознательном бытии». Собственно говоря, рефлексия героя рассказа превращается в черту, выделяющую его из мира природы и противопоставляющую этому миру.

Иное дело Лукерья из «Живых мощей», которая не живет рассудком, не замыкается в себе, а вслушивается в окружающее, как бы сливаясь с ним: «*Однако хоть и темно, а все слушать есть что: сверчок затрещит али мышь где скрестись станет. Вот тут-то хорошо: не думать!... Прочту "Отче наш", "Богородицу", акафист "Всем скорбящим" — да и опять полеживаю себе безо всякой думочки. И ничего!*» [Там же]. В таких эпизодах раскрывается совершенно иная природа отношений с миром. Видения и сны, которые она описывает, это суть «нерефлексивные формы познания» [9].

В цикле «Записки охотника» практически все

персонажи несут в себе ощущение своей ведомости в жизни, несамостоятельности. И это отчетливо ощущается в их высказываниях. Даже щигровский Гамлет характеризует себя – «*пришибленный судьбой человек*». Впрочем, Василий Васильевич выпадает из общего ряда, поскольку сначала пытается самостоятельно распорядиться своей судьбой, но затем к нему приходит прозрение. Подавленный неотвратимой логикой событий, он констатирует: «*кому природа не дала мяса, не видать тому у себя на теле и жиру!*». Иначе говоря, усилия человека в руководстве собственной судьбой тщетны.

Большинство же героев «Записок охотника» ощущают свою подчиненность высшей справедливости, но щигровский Гамлет желает видеть себя избранником, творящим мир и собственную жизнь.

У героев очерков Тургенева нет ощущения противоречия между Богом и миром. Вот диалог из рассказа «Стучит» между рассказчиком и крестьянином, которые пережили минуты ожидания смерти: «*— Как же ты о них не вспомнил? О лошадях пожалел — а о жене, о детях?*» — «*Да чего их жалеть-то? Ведь ворам в руки они бы не попались. А в уме я их держал — и теперь держу... во как. — Филофей помолчал. — Может... из-за них господь бог нас с тобой помиловал*». — *Да коли то не были разбойники? — А почем знать? В чужую душу разве влезешь? Чужая душа — известно — потемки. А с богом-то завсегда лучше. Не... я свою семью завсегда... Но-но-но, махонькие, с бо-гам!*» [11, т. 4].

Аналогичны *рассуждения* Касьяна с Красивой Мечи: «*Да все под богом, все мы под богом ходим; а справедлив должен быть человек — вот что! Богу угоден, то есть*» [Там же]. Для него томительно и бесцельно пребывание в замкнутом пространстве, слияние с миром переживается как богоугодное событие: «*...много, что ли, дома-то*

высидишь? А вот как пойдешь, как пойдешь, — подхватил он, возвысив голос, — *и полегчит, право. И солнышко на тебя светит, и богу-то ты видней, и поется-то ладнее»* [Там же].

Совершенно иная позиция щигровского Гамлета, демонстрирующего пристрастие ко всему земному и равнодушие к небесам.

Герой «Гамлета Щигровского уезда» постоянно находится в движении (*свезла в Москву, не пошел другой дорогой, уехал за границу, начал ходить к профессору, убежал, вернулся на родину, уехал, удалился в деревню, поехал к соседям*). Правда, все эти перемещения происходят по горизонтальной плоскости. Образ пространства героя создается мотивом пути, движения по кругу: деревня — Москва — заграница — Москва — деревня. У Тургенева круг выражает значение 'границы, отделяющей человека от мира', герой заключен в этом кругу. Впечатление о замкнутом пространстве производит и место пребывания Василия Васильевича: небольшая зеленоватая и сыроватая комната, постель, где тело располагается в горизонтальном положении (как в могиле); деревня, в которой он чувствует себя, *«как щенок взаперти»;* окно, сквозь которое он наблюдает закатное солнце. И если Касьян говорит о просторе, свободе, движении, то Василий Васильевич, в отличие от него, не желает вырваться за пределы круга, у него не возникает мысли о полете, он не обращает свой взор к небу. Герой замкнут в себе, сосредоточен на своем «я», эгоизм — его определяющая черта. Доминирующее его настроение – страдание в несовершенном и враждебном мире, к которому он не имеет сил приспособиться. Касьяновская мысль о мире как объекте божественной субстанции, о богоосмысленности мира ему чужда.

Василий Васильевич задумывается о самоубийстве, и это намерение мотивировано желанием облегчить

собственные страдания, что кардинально отличает его от идеалов героев из народа. Лукерья в «Живых мощах» продолжает жить, чтобы страдать за себя и за других, – она за родителей своих мучится. Русское самосознание основано на принципах самопожертвования и «живой веры», живой жизни. В нем нет и не может быть места даже помыслам о самоубийстве, поскольку, с точки зрения христианской религии, это один из страшнейших грехов. Человек создан по образу и подобию Божию. Убить себя — значит посягнуть на творение Всевышнего, ощутить себя равным ему, вмешаться в ход только ему подвластных событий.

Героиня очерка «Живые мощи» спокойно ожидает прихода смерти. Она не проклинает судьбу, никого не винит. Свои страдания оценивает как искупление за грехи свои и чужие. Неслучайно в одном из видений к ней являются отец и мать, благодаря за искупление всеобщих грехов. Принятие смерти для Лукерьи радость. Удивительно и то, что Лукерья не ускоряет свою кончину волевым порядком, не стремится изменить предписанного хода событий.

«Тургенева поражает именно покорная простота умирающего, – пишет Г. А. Тиме, – словно спокойное возвращение в лоно природы и бессловесная покорность высшей (божественной) воле. В этом очерке, по всей видимости, писатель задумался над православным вероисповеданием» [10].

Эта «покорная простота умирающего», исходящая из ощущения повсеместного присутствия всеопределяющей в мире Воли, обнаруживается во многих эпизодах «Записок охотника». Своеобразное испытание на покорность, веру в разумность и благость всеопределяющей Воли проходит большинство героев Тургенева.

Провинциальный Гамлет, в отличие от других героев очерков, в бессмертие, по всей видимости, не верует.

Атеистичность «русского Гамлета» — оценка, совершенно неслучайно вытекающая из произведений Тургенева. В более поздней программной статье «Гамлет и Дон-Кихот» он отмечает: «Что же представляет собою Гамлет? Анализ, прежде всего, и эгоизм, а потому безверье. Он весь живет для самого себя; но верить в себя даже эгоист не может; верить можно только в то, что вне нас и над нами» [11, т. 8]. И это, на наш взгляд, уже четкая формулировка того, что в «Записках охотника» нашло отражение подспудно.

Гамлет с его противостоянием миру в Щигровском уезде — явление инородное, чуждое, нелепое, странное и смешное. Поместив его в контекст истинно русских персонажей, органичных окружающему миру, миросообразных, Тургенев оттенил эти его качества точно так же, как оттенил качества персонажей противоположного плана, поставленных в сборнике «Записки охотника» рядом с ним.

В эпоху, когда И. С. Тургенев создает очерк «Гамет Щигровского уезда», русская литература активно формирует главные характеристики своего героя — лишнего человека. По словам А. А. Фаустова и С. В. Савинкова: лишний человек — «...это, прежде всего, человек, лишенный на земле своего места» [12], судорожно ищущий его и жаждущий реализации в жизни своего предназначения. Лукерья знает свое место в мире и реализует предписанную для нее задачу. По сути, это совершенно разные герои, с разным набором характеристик. Героиня, возникшая на заключительном этапе творческой биографии автора, аккумулирует другие интенции и выполняет иную роль в бытии. Эти герои совершают поступки в абсолютно различно спланированном мире.

Щигровский Гамлет пытается бороться с миром, желает исправить замысел Всевышнего. И как большинство «лишних людей», стремящихся переделать мир, под

давлением неведомой силы, этим миром управляющей, меняется сам. Лукерья своим неучастием в мире исправляет его же греховность, делает мир лучше.

Именно «Записки охотника» обнаружили такую систему нравственных смысловых противовесов. Это и явилось художественным открытием писателя.

Список литературы

1. Бахтин М. М. К философии поступка // Бахтин М. М. Человек в мире слова. М., 1995. 140 с.
2. Богодерова А. А. Сюжетная ситуация ухода в русской литературе второй половины XIX века [Электронный ресурс]: автореф. дисс. ... к. филол. н. Новосибирск, 2011. URL: http://lib.znate.ru/docs/index-227511.html (дата обращения: 25.10.2013).
3. Бубырь Н. В. Слово и поступок: к поэтике русского рока // Литературоведческий сборник. Донецк, 2007. Вып. 26-27. С. 77-85.
4. Кальдерон П. Драмы: в 2-х книгах. М., 1990. Кн. 2.
5. Левин Ю. Д. Шекспир и русская литература XIX века. Л., 1988. 328 с.
6. Лотман Ю. М. Сюжетное пространство русского романа XIX столетия // Лотман Ю. М. В школе поэтического слова: Пушкин. Лермонтов. Гоголь. М., 1988. С. 325-348.
7. Некрасов Н. А. Собрание сочинений в 4-х т. М., 1979. Т. 4. С. 276.
8. Николаев Н. И. Литературный герой в мире его поступка // Дискуссия: журнал научных публикаций. 2012. № 3 (21). С. 173-176.
9. Сердюков Ю. М. Нерефлексивные формы познания. М., 1997. 83 с.
10. Тиме Г. А. Немецкая литературно-философская мысль в контексте творчества И. С. Тургенева (генетический и типологический аспекты). Мюнхен, 1997. 280 с.
11. Тургенев И. С. Полное собрание сочинений в 28-ми т.

Сочинения в 15-ти т. М. – Л.: АН СССР, 1960-1966. Т. 4, 8.
12. Фаустов А. А., Савинков С. В. Очерки по характерологии русской литературы: Середина XIX века. Воронеж, 1998. 156 с.

1.5 Мотивы «Гамлета» В. Шекспира в очерке И.С. Тургенева «Гамлет Щигровского уезда»

В «Гамлете Щигровского уезда» есть весьма отдаленные напоминание, черты сходства с шекспировской трагедией. Причем черты эти откровенно снижены по отношению к оригиналу. У героя были отец, давно покойный, образ, лишенный даже признаков таинственности и героического ореола *(«недалекий был человек, с большим носом и веснушками <...> в красном мундире с черным воротником по уши, чрезвычайно безобразный»* (СС, 4, 283)); и мать, совершенная противоположность своей «датской» предшественнице, поскольку воспитанием сына занималась одна и *«со всем стремительным рвением степной помещицы»* (СС, 4, 283); был у него и родной дядя, стряпчий Колтун-Бабура, которому герой наш был отдан на попечение с 16 лет, и который *«ограбил <...>, как водится, дочиста...»* (СС, 4, 283) (ситуация совершенно гамлетовская, только весьма сниженная); были годы учения в Германии, где он обрел отнюдь не друзей сродни Розенкранцу и Гильденстерну, а двух подруг — Линхен и Минхен; была и возлюбленная супруга, имя которой, лишь отдаленно напоминая по звучанию Офелию, обыденное и прозаическое — Софья, но она также, как и ее протообраз, скончалась во цвете лет ...

Впрочем, все эти совпадения могут быть расценены как «натяжка», поскольку сообразно наиболее распространенной интерпретации этого произведения сюжетного сходства между трагедией «Гамлет» Шекспира и очерком «Гамлет Щигровского уезда» И.С. Тургенева нет. К

тому же и очевидное жанровое различие двух произведений, созданных в разные исторические периоды и в разных национальных традициях, говорит не в пользу возможных параллелей.

Автор нарочито дистанцирует своего героя от оригинала: в тургеневском повествовании действует провинциальный помещик — Василий Васильевич. И внешние, сюжетные сходства, судя по всему, мало занимают Тургенева. Для него важен иной уровень сопоставления с «оригиналом» — глубинный, идейный.

Л.С. Выготский определил суть трагедии В. Шекспира в следующей формулировке: «…вся трагедия уходит в смерть, поэтому ее смысл сливается с загробной тайной» [1]. Смерть, по мнению русского исследователя, — и есть главный предмет рассуждений Гамлета, центральная тема его монолога «Быть или не быть».

Тайна смерти мучит Гамлета гораздо сильнее, нежели тайна предательства, тайна измены [2]. Именно в этой точке схождение великой трагедии и русского очерка ощущается в наибольшей степени. Доминирующий в произведениях мотив смерти сближает пьесу английского драматурга и рассказ русского писателя с наибольшей очевидностью.

Время создания «Гамлета Щигровского уезда», как уже не раз отмечалось, — 40-е годы XIX века. По наблюдению биографов, именно в этот период Тургенева особенно остро занимала проблема продолжения за физической смертью жизни духа [3].

По оценке С. Орловского, один из основных вопросов, который периодически встает в произведениях Тургенева, — есть ли что-нибудь за границами обыкновенного, эмпирического мира, существует ли иная реальность [4]. Этот вопрос поставлен и в ряде ранних произведений русского писателя, вошедших в состав сборника «Записки

охотника», можно услышать его и в миниатюрах «Стихотворения в прозе» («Что я буду думать?», «Монах», «Старуха», «Измена и правда» и др.), где он звучит порой в совершенно открытой форме: «Буду ли я думать о том, что меня ожидает за гробом... да и ожидает ли меня там что-нибудь?» (СС, 13, 192).

Таким образом сформулированный вопрос совершенно очевидно перекликается с гамлетовским «рассуждением о смерти». Воспользуемся еще раз оценкой «Гамлета» Л.С. Выготским: «Трагедия происходит на самой грани, отделяющей тот мир от этого, ее действие придвинуто к самой грани здешнего существования, к пределу его...» [5].

Автор «русского Гамлета» сомневается в существовании другой реальности, иного мира. Изображение физиологии смерти в рассказах «Смерть», «Мой сосед Радилов», написанном в 50-е годы рассказе «Жид» и более поздних произведениях – «Несчастная», «Старые портреты», «Ася» и др. может служить доказательством нового подхода И.С. Тургенева к проблеме смерти, противоречащего философскому идеализму и, соответственно, романтическому методу.

В тургеневском произведении заключена философская концепция отношения «русского Гамлета» к жизни и смерти. Повествование Василия Васильевича – главного героя рассказа «Гамлет Щигровского уезда» представляет собой символический ответ на волнующую Тургенева проблему.

Весь рассказ героя пронизан семантикой умирания. Из его повествования становится ясно, что во младенчестве он потерял отца, в юном возрасте «от английской болезни на затылке» (СС, 4, 283) погибает его брат, затем умирает мать, в дальнейшем он теряет жену, умершую во время родов. Василию Васильевичу не суждено познать радости

отцовства, потому что ребенок тоже погибает. Сам он на некотором этапе своей жизни переживает суицидные настроения.

В итоге, доведенный до отчаяния, он проклинает день и час своего рождения, однако не в силах покинуть этот мир. Деревня, в которой остается герой, становится местом обитания духов, люди, когда-то жившие здесь, умерли.

В каком-то смысле Гамлет Шекспира и Гамлет Тургенева пребывают в сходной ситуации. Шекспировский герой, окруженный ложью, обманом, предательством предпочитает *не быть* в отвратительном мире, умереть. Наследник датского королевского дома в знаменитом монологе открыто заявляет о своем неприятии мира.

Ложь, чужая выдумка послужили причиной отъезда щигровского Гамлета в деревню. Персонаж тургеневского рассказа из-за «родившейся на его счет сплетни» (СС, 4, 288) вынужден оставить московское общество. И это тоже протест, хотя и не выраженный открыто, но тем не менее свидетельство неприятия внешнего мира.

Усадьба, которую после «побега» он часто начинает посещать, имеет особые координаты. Дом расположен на холме, перед ним протекает река. Это место — своеобразная модель мира. Жизнь, сосредоточенная в доме хозяйки-помещицы, как будто отделена от внешнего мира границей. Вспомним, что согласно традиционным фольклорным представлениям вода служит границей между миром людей и загробным миром, преградой, отделяющей «тот свет» от мира живых [6]. У Тургенева усадьба полковницы описывается с использованием лексики со значением «смерть», перечисляются земные локусы смерти: сарай, подвал, под землей (как в могиле); похороны, гроб; покойница, покойный хозяин, мертвое лицо.

Хозяин дома давно оставил этот мир. Сад, за которым он ухаживал, утратил следы былой прелести, свежести,

теперь он «заглохший». Без заботливой руки хозяина жизнь в нем замерла.

Вспомним аналогичное шекспировское сравнение жизни с садом: *«Презренный мир, ты — опустелый сад, Негодных трав пустое достоянье»* (д. 1, сц. 2). Об этом сравнении некогда писал П. Гнедич: «Глубоко-поэтическое сравнение жизни с садом, за которым нет ухода, и где поэтому дурные семена глушат добрые, составляет основную черту мировоззрения принца» [7]. Зло, ложь, дворцовые интриги торжествуют. Разумная божественная воля в таком мире себя практически не проявляет. Мир шекспировской трагедии богооставлен [8].

В рассказе Тургенева описание пространства, в котором оказывается герой, тоже производит впечатление богооставленности: в доме помещицы отсутствуют иконы, Василий Васильевич, пребывая в церкви во время похорон жены, ни разу не перекрестился. И это, по-видимому, не случайно. Церковь, где совершается ритуал, напоминает церковь, описанную Гоголем в «Вие»: *«церковь невелика, стара, иконостас почернел, стены голые, кирпичный пол местами выбит; на каждом клиросе большой старинный образ»* (СС, 4, 292). В таком пространстве божественное присутствие ничем не напоминает о себе.

Гамлет Шекспира в ситуации, когда *«время вышло из колеи»*, ощущает себя избранником, свою задачу видит в исправлении вывихнувшегося века и беспрепятственно творит собственную волю, поскольку иных проявлений доброй воли, носителей высшей справедливости в мире нет. Принц Дании деятелен, активен в своем противостоянии злу. И эта активность не входит в конфликт с проявлениями иной, высшей воли. Воля Провидения и воля Гамлета действуют в едином ритме.

В судьбе Василия Васильевича воля Неизведанного

заявляет о себе, осуществляясь вопреки замыслам героя, вступая с ними в противоречие. Режиссером театра жизни выступает Неизвестное, которое действует помимо человеческой воли и доводов трезвого рассудка. Люди — марионетки в руках судьбы. Поведение Василия Васильевича во время ночного разговора, театральность его поз, изменение интонаций голоса: «*рассказчик опустил голову и поднял руки к небу*», «*он повернулся ко мне лицом и взмахнул руками*», «*воскликнул он*», «*продолжал он, опять переменив голос*» (СС, 4, 278–295) — все эти портретные характеристики и детали передают именно этот смысл.

Впрочем, Василий Васильевич на каком-то этапе пытается самостоятельно избрать себе роль маленького, униженного и оскорбленного человека: «*Словно опьяненный презреньем к самому себе, я нарочно подвергался всяким мелочным унижениям ...я сам, бывало, нарочно поддакивал из угла какому-нибудь глупейшему говоруну, который во время оно, в Москве, с восхищением облобызал бы прах ног моих, край моей шинели...*» (СС, 4, 295). И эта жизненная позиция помогает ему осознать свое отличие от остальных членов мужского общества, собравшегося у помещика Александра Михалыча. До тех пор, пока не приходит ощущение, что избранная им роль не соответствует ему и в какой-то мере предписана, и перестать играть ее он уже не в силах. А вместе с этим осознанием рождается ощущение собственной «неоригинальности».

Гамлет Шекспира после встречи с Тенью в 1 акте в разговоре с Горацио произносит: «Я, может быть, сочту необходимым / Явиться чудаком...» («Гамлет», перев. А. Кронеберга, акт 1, сц. 4). Сходство у Тургенева: Василий Васильевич в разговоре с рассказчиком высказывает подозрение: «*А признайтесь-ка, — прибавил он, вдруг взглянув на меня сбоку, — я должен вам казаться большим*

чудаком...» (СС, 4, 279). Шекспировский герой предупреждает товарищей о возможной перемене в нем, посвящает их в правила своей игры. Это его самостоятельное решение. И тем самым он утверждает свое избранничество. В высказывании тургеневского «чудака» слышатся ноты неуверенности, сомнения: должен казаться, но, возможно, это и не так.

Гамлет Шекспира тоже притворяется, тоже разыгрывает не свойственную его положению роль сумасшедшего, вызывая сочувствие окружающих. Но он всегда хозяин положения, он режиссирует на площадке датского королевского дома, готовя сокрушительный удар предателю, и он сохраняет за собой право в любой момент выйти из роли.

Актерство, притворство героев создают в обоих произведениях устойчивый мотив игры. По утверждению Ю.М. Лотмана, для сознания XIX века категория Игры имела сакральный характер [9]. В рассказе Тургенева игра — это карточный преферанс, развлечение; это намеренный обман слушающего, розыгрыш (*«я уверен, что вы меня принимаете за дурака»* (СС, 4, 278)); это игра случая (*«странная игра случая занесла меня наконец в дом одного из моих профессоров...»* (СС, 4, 286)), это судьба. В пьесе Шекспира смысловой диапазон игры шире: это и притворство, розыгрыш; это и театральная игра; и шутовство (король-паяц, шут Озрик, актерская практика Полония); это и игра судьбы, искушение случаем; развлечение; это и игра человека жизнью другого человека.

Одновременно с притворством героев, надеванием ими несвойственной маски в обоих произведениях возникает образ зеркала как символ подражания и отражения настоящей сущности человеческой. Упоминание о зеркале появляется на страницах пьесы «Гамлет» (см. акт 2 сцена 2:

>Злодею зеркалом пусть будет представленье,
>И совесть скажется и выдаст преступленье...

акт 3 сцена 4:
>Постой, садись: ты с места не сойдешь,
>Пока я зеркала тебе не покажу,
>В котором ты свою увидишь душу).

Проиллюстрируем на примере тургеневского рассказа: «*Живу я тоже словно в подражание разным мною изученным сочинителям...*» (СС, 4, 281).

Известно, что тургеневская концепция отношений мира и человека, в которой миром движет злая, слепая саморазвивающаяся воля, чуждая причинности, во многом сложилась под влиянием философии Шопенгауэра; мир — только зеркало этой чуждой воли, а человеческая судьба есть лишение, горе, плач, мука и смерть. Этим объясняется то, что в повествовании Тургенева развиваются темы Рока, Провидения и представлен мотив зеркала.

Зеркало выступает символом соединения жизни и смерти. Оно соединяет два мира — действительность (жизнь) и зазеркалье, нечто потустороннее, то, что недоступно видению человека. В своем «рассуждении о смерти» Гамлет Шекспира отчетливо осознает черту, грань двух миров — жизни и засмертья. В его представлении «тот» и «этот» свет не соединяются прямой причинной связью. Сейчас в «этом» мире Гамлет вполне осознает себя, но он не может даже предположить, что с ним будет после смерти. Аналогичным образом рассуждает безумная Офелия: «*мы знаем, что мы, но не знаем, что с нами будет*» (акт 4, сц. 5). Фраза эта по-шекспировски многосмысленна. Одна из ее смысловых граней выражает те непредсказуемые метаморфозы, которые произойдут с телами после смерти: умрем, разложимся — и дальше Гамлет приводит ряд блестящих примеров на эту тему (король может прогуляться по пищеварительным органам нищего).

Манящая и одновременно пугающая шекспировского Гамлета неизвестность ...

Василий Васильевич, оказавшись перед зеркалом, прозрел, он увидел себя другим — «*завеса спала с глаз моих, я увидел ясно, какой я был пустой, ничтожный и ненужный, неоригинальный человек*» (СС, 4, 294–295). В мире зеркальном щигровский Гамлет узрел себя настоящего. Человек, глядясь в зеркало, видит своего зеркального двойника: правое становится левым, правда — неправдой.

На границе между мирами он обретает качественно новое знание. Герой тургеневского рассказа осознал себя незначительной частицей глобального замысла о мире, что грубо выражается в пословице, произнесенной исправником, — «*знай сверчок свой шесток*» (СС, 4, 294). Любые попытки Василия Васильевича самостоятельно организовать свою жизнь заканчиваются неудачей, провалом. В итоге, он смиряется, подавляет собственную активность, поскольку понимает, что он сам — лишь малая частица мира, подчиненного в своей динамике общему сценарию.

Некоторое своеобразие «русскому Гамлету» придает размытость в его сознании границы между реальной жизнью и засмертьем. Смерть не несет в себе тех кардинальных перемен, на которых сосредоточен воспаленный ум шекспировского Гамлета.

Гамлет Тургенева делает свой выбор в вопросе «быть или не быть», оставаясь в усадьбе помещицы, тем самым демонстрирует свое решение: он смиряется с миром, готов продолжить существование в нем, следуя предписанному порядку, без ожидания и страха перед небытием, поскольку пребывание в таком мире уже есть небытие. Известно, что Тургенев в 1846 году внимательно читал Кальдерона, у которого в пьесе «Жизнь есть сон» находим: «*схоже //*

родиться в мир и умирать» [10]. Похоже, что в «Гамлете Щигровского уезда» эта недифференцированность живого и мертвого нашла свое специфическое воплощение.

Гамлет Шекспира категорически не приемлет мира, в котором все строится на обмане, предательстве, его выбор в рамках сакраментального вопроса все-таки *не быть,* т.е. не связывать себя с пороками этого мира, вырваться из их тисков.

Однако шекспировского героя от последнего шага удерживает страх неизвестности того, что ожидает его в стране, «откуда никто не возвращался». Гамлета Шекспира волнует тайна смерти.

Провинциальный русский Гамлет «свой» принципиальный вопрос разрешил в момент похорон жены. Софья умирает от родов, ее жизнь заканчивается в тот момент, когда появляется на свет жизнь другая. Отметим, что Тургенев указывает на одно обстоятельство, поразившее Василия Васильевича в церкви, когда он смотрел на мертвое лицо жены: «*...и смерть, сама смерть не освободила ее, не излечила ее раны: то же болезненное, робкое, немое выражение, — ей словно и в гробу неловко...*» (СС, 4, 293). И это наблюдение огромного смыслового значения, из него вытекают следствия потрясающей силы. За чертой смерти ничего принципиального не происходит, поскольку, видимо, и «здесь» и «там» все тот же сценарист, все тот же режиссер, следовательно, все та же пьеса. Это почти как позднее у Блока:

 Умрешь — начнешь опять сначала,

 И повторится все, как встарь:

 Ночь, ледяная рябь канала,

 Аптека, улица, фонарь [11].

В такой ситуации смерть как избавление от земных страданий, мук, несправедливостей просто обессмысливается. Тургеневский «Гамлет»,

раскрывающийся в таком философском ключе, конечно, больше простого памфлета или политической пародии, которую в нем увидели многие современники.

Н.А. Некрасов относил очерк «Гамлет Щигровского уезда» к «удачнейшим в «Записках охотника»» [12]. В то же время считал произведение одним из самых «посчипанных» критикой. Ю.Д. Левин настаивает на том, что «Гамлет Щигровского уезда», «произведение далеко не комического жанра» [13]. С этим нельзя не согласиться.

Неоднократно было отмечено, что появление очерка «Гамлет Щигровского уезда» способствовало закреплению литературного типа «лишнего человека» (А. Скабичевский, К. Чернышов, Е. Ефимова, Ю. Левин). Однако образ Василия Васильевича у Тургенева психологически более сложен, чем обычно предлагаемая схема построения «лишнего человека». Содержание, которое несет в себе этот образ шире и сложнее, чем его прямая, самоуничижительная характеристика.

Неважно, в полной ли мере осознавал это обстоятельство сам И.С. Тургенев или оно рождалось помимо его сознательных установок, но созданный им очерк, как мы попытались доказать в этом разделе работы, оказался полемически заостренным против ряда принципиальных утверждений шекспировского «Гамлета».

При этом разногласия между Тургеневым и Шекспиром отмечены не только и не столько в трактовке образа Гамлета, сколько в концепции мира. Координаты мира, мировидение «русского Гамлета» отличны от шекспировских.

Для датского принца королевство — это весь мир, оно находится как бы вне времени и пространства. Принц решает не локальную проблему, а борется с мировым злом.

Основное пространство тургеневского рассказа

(дорога, в речи героя очень часто употребляются глаголы движения) — так называемое открытое пространство. Мир героя, его память представляет его внутреннее пространство. Все важнейшие события разворачиваются именно в этом мире. Пространственно-временная организация рассказа имеет еще одну особенность — замкнутость происходящего. Эта замкнутость угнетает героя, давит на него. Замкнутое пространство — круг, попадая в который герой испытывает страх. Есть в произведении и своеобразный мост, «порог» между замкнутым пространством и открытым: окно. В нем определенным образом заложена возможность выхода из сложившейся ситуации. Но эта возможность как бы не предназначена для Василия Васильевича. Он все время находится в здании, наблюдает за всем, глядя в окно. Он так и остается в «кольце».

В рассказе Тургенева не Датское королевство, а русская провинция. Пространство «русского Гамлета» обытовлено. Но не это обстоятельство оказывается решающим. Это пространство иначе организовано, иначе соотнесено с человеком и Богом, и поэтому побуждает героя к совершенно иным действиям и приводит его к совершенно иным выводам.

В результате в противовес шекспировскому герою рождается иной, нешекспировский Гамлет, в котором все доказывает недопустимость смирения, приспособления в мире лжи и несправедливости, а «Гамлет Щигровского уезда» — «существо, пришибленное судьбой <…> человек неоригинальный, и не заслуживающий особого имени» (СС, 4, 296), «гамлетовский бунт» в этом герое окончательно обессмыслен.

Список литературы
1. Выготский Л.С. Трагедия о Гамлете, принце Датском // Выготский Л.С. Психология творчества. Ростов на Дону,

1998. С. 404.

2. Золотусский И. Этюд о Гамлете // Искусство кино. 1998. № 10. С. 58

3. Гитлиц Е.А. Структура и смысл рассказа Тургенева «Жид» // И.С. Тургенев: Вопросы биографии и творчества / Отв. ред. Н.Н. Мостовская, Н.С. Никитина. Л., 1990. С. 66.

4. Орловский С. Религиозные искания И.С. Тургенева // Русское прошлое. 1911. Сентябрь. С. 86.

5. Выготский Л.С. Трагедия о Гамлете, принце Датском // Выготский Л.С. Психология творчества. — Ростов на Дону, 1998. С. 359.

6. См. подробнее: Менцей М. Славянские народные верования о воде как о границе между миром живых и миром мертвых // Славяноведение. 2000. № 1.

7. Гнедич П. «Гамлет», его постановка и переводы // Русский вестник. 1882. Т. 15. Апрель. С. 784.

8. См. об этом подробнее в работе Николаева Н.И. Внутренний мир человека в литературном сознании XVIII века. Архангельск, 1997. С. 99.

9. Лотман Ю.М. «Пиковая дама» и тема карт и карточной игры в русской литературе начала XIX века // Лотман Ю.М. Избранные сочинения. Таллинн, 1992. Т.2. С. 389.

10. Кальдерон П. Драмы. В 2-х книгах. М., 1990. Книга 2. С. 29.

11. Блок А., Маяковский В., Есенин С. Избранные сочинения. М., 1991. С. 189.

12. Некрасов Н.А. Собрание сочинений в 4 т. М., 1979. Т. 4. С. 276.

13. Левин Ю.Д. Шекспир и русская литература XIX века. Л., 1988. С. 154.

1.6 Имя как способ описания образа персонажа в «Записках охотника» И.С. Тургенева

Становится очевидным, что изучение имени

персонажа художественного произведения одно из достаточно популярных направлений литературоведческой науки. Так, и литература об И.С. Тургеневе изобилует интересными замечаниями по поводу имени, фамилии того или иного героя, многочисленными попытками раскрыть тайну фамилий Африкана Пигасова в «Дворянском гнезде» [Мершавка URL], Кирсановых в «Отцах и детях» [Недзвецкий 1998], Дмитрия Рудина [Аюпова 2006] и др. Немало в работах, посвященных творчеству прозаика, и довольно остроумных замечаний по поводу тургеневских именований. Тем не менее вряд ли можно утверждать, что имя, фигурирующее в произведениях И.С. Тургенева, является объектом целенаправленного исследования в тургеневедении, скорее рассуждения о нем призваны иллюстрировать авторские умозаключения по тому или иному поводу. И все же, суммируя разрозненные и несомненно ценные наблюдения, можно сделать вывод: И.С. Тургенев, как и каждый серьезный художник, создал свой уникальный ономастический мир, который наряду с другими средствами стиля выражает художественные идеи писателя.

На антропонимическое поле падает самая большая смысловая и эмоциональная нагрузка. Однако, говоря о тургеневских именах и фамилиях, следует отметить парадокс. С одной стороны, в произведениях этого художника мы редко встретим истинно «говорящие» (в том смысле, в каком это слово применимо, например, к именованиям Н.В. Гоголя, А.С. Грибоедова, М.Е. Салтыкова-Щедрина, А.Н. Островского и т.п.), то есть прямо характеризующие, откровенно объясняющие внутренний облик героя, авторскую мысль. Антропонимы такого рода едва ли не исчерпываются фамилиями Дурдолеосовой, Бамбаева, Кукшиной, Зудотешина, Ожогина, Колобердяева, Нежданова.

С другой стороны, тургеневским антропонимам и именам нарицательным не свойственна однозначность. Номинации его персонажей – это не только намек, ассоциация или ряд ассоциаций, которые приоткрывают суть образа, и потому являются ключом к его постижению. У Тургенева за чисто номинативной функцией литературного именования всегда скрыта функция эстетическая. То есть, в его произведениях, говоря словами Ю. Тынянова, нет «неговорящих имен» [Тынянов 1929]. Развитие данной мысли ведет к размышлениям над дотекстовой, доантропонимической жизнью имени и над ее особенностями преломления в художественном пространстве.

Эпос принципиально антропоцентричен, в центре повествования, как правило, находится фигура человека. Способ существования, жизненная траектория, жизненные цели литературного героя (человека) связаны с тем, как именует его автор. Номинация формирует представления о характерных чертах героя.

На страницах очерков Тургенева встречаются фамилии героев:

1) передающие представление об особенностях внешнего облика, поведения персонажа: Пеночкин («Бурмистр»), Полутыкин («Хорь и Калиныч»), Любозвонов, Лобызаньев «(Однодворец Овсянников»), Зверков («Ермолай и мельничиха»).

Помещик Пеночкин из «Бурмистра» предстает в описании повествователя человеком, располагающим к общению: *«Аркадий Павлыч говорит голосом мягким и приятным, с расстановкой и как бы с удовольствием пропуская каждое слово сквозь свои прекрасные, раздушенные усы»* [СС, 1, 125] [Тургенев 1968], при этом необычайно осторожным: *«хорошо себя держит, осторожен, как кошка, и ни в какую историю замешан*

отроду не бывал, хотя при случае дать себя знать и робкого человека озадачить и срезать любит» [СС, 1, 125], предельно деликатным в общении: *«...в случае так называемой печальной необходимости, резких и порывистых движений избегает и голоса возвышать не любит, но более тычет рукою прямо, спокойно приговаривая: «Ведь я тебя просил, любезный мой»* [СС, 1, 124]. Этимология фамилии этого героя, возможно, имеет такое толкование: пенка – запеченная корочка на чем-нибудь, отсюда может проистекать: Пеночкин прикрыт благовидной внешностью – 'пенкой' и склонен совершать жесточайшие поступки со спокойным видом; пеночка – небольшая птичка с приятным голосом, герой Тургенева, как видим, своим голосом наслаждается, словно песней.

Зверков в рассказе «Ермолай и мельничиха» подтверждает смыл своей фамилии внешним видом: *«из широкого, почти четвероугольного лица лукаво выглядывали мышиные глазки, торчал нос, большой и острый, с открытыми ноздрями; стриженые седые волосы поднимались щетиной над морщинистым лбом»* [СС, 1, 24], и поведением: *«стоял обыкновенно растопырив ножки и заложив толстые ручки в карманы»* [СС, 1, 24]. Детали портрета подчеркивают хищное начало в этом человеке. Мышь – маленький хищник, грызун, наносящий урон хозяйству. Обратим внимание, на начальственную позу героя и на то, что автор использует множество слов с уменьшительными суффиксами *глазки, ручки, ножки*, которые снижают претензию на величие. Фамилия способствует созданию сатирического эффекта;

2) отражающие личностные качества именуемого: Сорокоумов («Смерть»), Козельский («Гамлет Щигровского уезда»), Чертопханов («Чертопханов и Недопюскин»).

Князь Козельский («Гамлет Щигровского уезда»), по

словам Лупихина: «*высокий мужчина с бородой, в желтых перчатках*» [СС, 1, 256], один из атрибутов внешности, видимо, должен напоминать читателю известное животное, в продолжение этого ироническая характеристика: «*Глуп... зато как и острит! Ни дать ни взять тупым ножом бечевку пилит*» [СС, 1, 257] указывает на претензию героя к остроумию.

Студент Сорокоумов из рассказа «Смерть», если брать в расчет внутреннюю форму его фамилии, должен быть умнейшим человеком, а на деле он «*не отличался ты излишним остроумием... в университете считался одним из самых плохих студентов; на лекциях... спал, на экзаменах молчал торжественно*» [СС, 1, 206]. Запоминается этот герой читателю своим необычайным уважением и искренней любовью к людям: «*но у кого сияли радостью глаза, у кого захватывало дыхание от успеха, от удачи товарища? У Авенира...*» [СС, 1, 206]. Значение имени Авенир – «воин, защитник обиженных, враг всего неправедного» должно подчеркнуть жизненную позицию персонажа, основанную на безвозмездной помощи, поддержке и защите людей.

Гость на обеде у помещика Александра Михайлыча – Лупихин отличается от всех присутствующих своей желчностью, язвительностью, склонностью к острословию. Его внешний вид этому соответствует: «*подвел меня к человеку маленького роста, с высоким хохлом и усами, в коричневом фраке и пестром галстуке. Его желчные подвижные черты действительно дышали умом и злостью. Беглая, едкая улыбка беспрестанно кривила его губы; черные, прищуренные глазки дерзко выглядывали из-под неровных ресниц*» [СС, 1, 255].

Героями рассказа «Чертопханов и Недопюскин» являются две своеобразные личности – Пантелей Чертопханов и Зезя Недопюскин. Характер, внешний вид и

манера поведения Чертопханова соответствуют его фамилии: «*Он нагнулся, гикнул, вытянул лошадь по шее... закипел, зашипел, ударил лошадь кулаком по голове между ушами, быстрее молнии соскочил наземь, осмотрел лапу у собаки, поплевал на рану, пихнул ее ногою в бок, чтобы она не пищала, уцепился за холку и вдел ногу в стремя...*» [СС, 1, 277] – неудержимый, стремительный, неловкий, словно подталкиваемый (пихаемый) чертом, выглядит Чертопханов. В словообразовательной форме фамилии Недопюскин изначально присутствует приставка *недо-*, передающая значение неполноценности: его оскорбляют, над ним издеваются, у него неуклюжая походка селезня и т.д.;

3) фамилии, находящиеся за рамками и традициями русского именослова: Лейба («Конец Чертопханова»), Биркопф, Штоппель («Чертопханов и Недопюскин»), фон-дер-Кок («Смерть»), Бауш, Лежень «(Однодворец Овсянников»), Бланжий («Льгов»). Нестандартные для русского языка онимы указывают на национальную принадлежность героя, выражают экспрессивно-оценочное начало в художественном тексте. Эффект экспрессивности обусловливается экзотическим звучанием онима.

По утверждению Л. Успенского, фамилия – имя родовое: его особенность в том, что оно коллективно, принадлежит не одному, а нескольким людям, членам одной семьи. Прозвище, наоборот, как бы указывает на одного-единственного, данного человека, на его личные, только ему одному присущие отличительные черты [Успенский URL].

Достаточно любопытны *прозвища* персонажей в «Записках». В русской деревне времен крепостного права, подробно описанной И.С. Тургеневым в «Записках», «почти каждый крестьянин имел, кроме имени... и еще нередко затейливое и злое, подчас ласковое и почтительное

прозвище, отражавшее, как в зеркале, те или другие его личные свойства» [6]. Такими персонажами в «Записках» являются Михайло Савельев по прозвищу Туман в рассказе «Малиновая вода», Фома по прозвищу Бирюк («Бирюк»), уланский ротмистр по прозвищу Яфф («Конец Чертопханова»), Митродора из рассказа «Чертопханов и Недопюскин» по прозванию "купецкая щеголиха", Лукерья по прозванию Живые мощи («Живые мощи»).

В «Льгове» приведена история крестьянина, известного всем по прозвищу Сучок, которому в течение его жизни господа по своей прихоти меняют имя и профессиональный статус: в начале был он кучером и звался Кузьмой, потом *при буфете состоял и Антоном назывался.*

Прозвищам, а также «сокращенным именам», которые обыгрываются автором в своеобразном «антропонимическом каламбуре» [Белецкий 1964], отводится особая роль. Так, в рассказе «Хорь и Калиныч» находим характеристику детей главного героя Хоря, усиливающую сатирический момент эпизода: «*Все дети Хоря!*» – заметил Полутыкин. «*Все Хорьки,*– подхватил Федя» [СС, 1, 7].

Другой пример подобного каламбура находим в очерке «Гамлет Щигровского уезда», там он связан с образом помещика Кирилы Селифаныча: *Подле него стоял помещик, широкий, мягкий, сладкий – настоящий Сахар-Медович – и кривой. Он заранее смеялся остротам маленького человека и словно таял от удовольствия»* [СС, 1, 255].

Большинство прозвищ героев цикла имеют мотивировку в виде комментария. Так, мотивировочным основанием Моргача (рассказ «Певцы») является его физиологическая особенность: *«К нему тоже шло названье Моргача, хотя он глазами не моргал более других*

людей; известное дело: русский народ на прозвища мастер. <...> я никогда не видывал более проницательных и умных глаз, как его крошечные, лукавые «гляделки». Они никогда не смотрят просто — все высматривают да подсматривают» [СС, 1, 219]. На базе данного прозвища возникает новый антропоним – прозвище сына героя: *«А Моргачонок в отца вышел», — говорят о нем»* [там же].

А вот как мотивируется появление прозвищ у других героев рассказа «Певцы»: Евграф Иванов прозван Обалдуем из-за *его незначительных, вечно встревоженных черт*, Турок-Яшка прозван Турком, *потому что действительно происходил от пленной турчанки* [СС, 1, 219], Перевлесов назван Диким Барином, потому что *особенно поражала в нем <...> смесь... врожденной, свирепости и такого же врожденного благородства* [СС, 1, 220].

Касьян из рассказа «Касьян с Красивой мечи» свое прозвище Блохи получил за особую манеру передвижения: *«Он ходил необыкновенно проворно и словно все подпрыгивал на ходу... бормотал себе что-то под нос и все поглядывал... пытливым, странным взглядом»* [СС, 1, 112].

Прозвище имеет и представитель дворянского сословия Александр Силыч Зверков («Ермолай и мельничиха»). В разговоре с повествователем барин Зверков рассказывает: *«Жена моя и говорит мне: «Коко, то есть, вы понимаете, она меня так называет, возьмем эту девочку в Петербург; она мне нравится, Коко...»* [СС, 1, 25]. Очевидно, что домашнее уменьшительное Коко усиливает диссонанс между «говорящими» именем, отчеством и фамилией. Имя Александр, как известно, ассоциируется с непобедимым завоевателем, а отчество Силыч намечает мотив богатырства, в то время как фамилия Зверков содержит уменьшительный суффикс, который нейтрализует смысловой компонент "сила" (он не

полноценный зверь, а зверек), и актуализирует смыслы, связанные с нечеловеческой чертой героя.

В рассказе «Гамлет Щигровского уезда» собеседник повествователя говорит о себе: *«А уж если вы непременно хотите мне дать какую-нибудь кличку, так назовите... назовите меня Гамлетом Щигровского уезда»* [СС, 1, 275]. Известно, что клички, в отличие от прозвищ, дают животным, и главный персонаж рассказа Василий Васильевич, умышленно отказывается от настоящего имени, представляясь собеседнику «кличкой», которая уничижает его человеческое достоинство, подчеркивая мотив его чуждости, странности, создавая образ себя *пришибленного судьбой человека*. Василий Васильевич переименовал себя по собственному желанию, тем самым объясняя выбор той роли, которую он добровольно играет в жизни.

Система номинаций в эпическом повествовании тургеневских «Записок» позволяет выявить скрыто прогнозируемые сюжетные повороты, сущность конфликта и его причины. Например, в очерке «Стучит!» описана сюжетная ситуация ожидания возможной гибели. В ней участвуют представители двух сторон – условно говоря, хищники и жертвы. Соответственно номинации, которые использует автор по отношению к потенциальным убийцам – это *недобрые люди, пьяный народ, разбойники, хищные звери*, а по отношению к будущим жертвам (охотнику и Филофею) – *добыча*. Кроме того, данный эпизод включает в себя выражения, передающие семантику 'смерти': *пусто... мертво!, на сердце захолонуло, вряд ли живых отпустят, едем мы на смерть, стала тишина мертвая*. Кульминация в этой сцене: *«Стали мы приближаться к мостику, к той неподвижной, грозной телеге... На ней, как нарочно, все затихло. Ни гугу! Так затихает щука, ястреб, всякий хищный зверь, когда*

приближается добыча. Вот поравнялись мы с телегой... вдруг великан в полушубке прыг с нее долой – и прямо к нам!» [СС, 1, 350]. Однако ожидания не оправдались, путники уцелели, поскольку барину охотнику удалось откупиться от разбойника-*великана*.

В этом же произведении повествователь в ситуации ожидания надвигающейся встречи на дороге с людьми, принятыми им за разбойников, упоминает имя поэта В.А. Жуковского: «*Их шестеро, а у меня хоть бы палка! Повернуть оглоблями назад? но они тотчас догонят. Вспомнился мне стих Жуковского (там, где он говорит об убийстве фельдмаршала Каменского): «Топор разбойника презренный... А не то горло сдавят грязной веревкой... да в канаву... хрипи там да бейся, как заяц в силке...»*» [СС, 1, 349]. Вспомнив данную строчку, насыщенную характерным для романтиков пафосом, и принадлежащую перу Жуковского, повествователь выражает свое желание поскорее избавиться от якобы угрожающей его жизни компании людей. Экспрессивный эффект в этом эпизоде создает контраст возвышенной лексики стихотворения («топор разбойника презренный») и сниженной лексики повествователя («сдавят грязной веревкой», «да в канаву», «хрипи там да бейся»). Примечательно, что в этой благополучно закончившейся истории (героям удалось откупиться от «разбойников» деньгами) повествователь сожалеет об обращении к стихам Жуковского: «*Мне ... совестно стало, зачем это я стих Жуковского вспомнил*».

Художественный текст создает условия для обнаружения содержания имплицитной семемы «характер». «В разножанровых текстах встречаются насыщенные драматизмом контексты-сцены, в которых зачастую речевое поведение персонажа служит индикатором его характера, определенные ситуации намечают пунктир судьбы, обозначают «некие константы, в

которых все время берутся психологические пробы» [Гинзбург 1999].

Столкновение оценок, предпосылаемых сценам-эпизодам или заключающих их, обусловлено имплицитной стратегией повествователя или персонажа, эффект которой усиливается за счет интенсификации приемов выразительности. В словесном плане это обеспечивается различием способов номинации, реализации которых – от однословной номинации – оценки (каузированной поведением персонажа) в начальном высказывании текста (так, в «Гамлете Щигровского уезда» повествователь называет ночного собеседника *замечательный человек*) к фразовой, косвенной, исходящей от самого персонажа (*пустой, ничтожный и ненужный, неоригинальный человек*), наконец итоговой, текстовой в абзаце-концовке («*назовите меня Гамлетом Щигровского уезда. Таких Гамлетов во всяком уезде много, но, может быть, вы с другими не сталкивались*» [СС, 1, 275]) – своей динамикой служат приращению смысла текста.

Нередко автор, характеризуя своих героев, вводит ряд определений – номинаций, которые подчеркивают определенные характеристики персонажа: например, оторванность от мира шумихинского Степушки в «Малиновой воде»,– *шумихинский подданный, заброшенный человек, ни человек вообще, словно муравей*.

Показательно, что, создавая образы литературных героев, прозаик активно использует слова-лейтмотивы (*вера, хорошо, прекрасно, жизнь, живой // смерть, дно, тьма*).

В текстах в качестве ключевых номинаций часто выступает антропонимическая номинация. Например, в очерках «Записок охотника» такой номинацией является слово *чудак* (так именуются Ермолай, Степушка, Гамлет Щигровского уезда). Функционируя в тексте

художественного произведения, ключевая номинация становится многозначной, расширяет свои семантические границы и постепенно перерастает в символ *исключенности, отлученности, отвергнутости, 'лишности'* в человеческом сообществе.

В антропонимиконе «Записок» обращают на себя внимание именования, организующие пространственно-временной уровень текста, при этом, большая часть данных имен связана с именами французских, немецких и русских писателей, поэтов, философов, исторических деятелей (Шекспир, Вольтер, Гете, Шиллер, Полежаев, Кольцов и др.). Это, на наш взгляд, можно объяснить тем фактом, что, пребывая в Германии, Франции и России И.С. Тургенев черпал в этих странах творческое вдохновение, изучал труды и сочинения немецких и французских авторов, внимал философским взглядам, и некоторые художественные приобретения воплотил на страницах «Записок охотника».

Подводя итог, скажем, жанровая природа тургеневского произведения определила закономерности употребления имен героев и номинаций, с ними связанных, выявила специфически «авторские» приемы использования номинативных средств («антропонимический каламбур», прогнозируемые сюжетные повороты, насыщенные драматизмом контексты-сцены, сочетание формы собственного имени с уменьшительно-пренебрежительной фамилией, введение ряда определений-номинаций, использование слов-лейтмотивов и др.). Очерк — ведущий жанр «натуральной школы», к которой примыкал молодой писатель, предполагает фактографичность, документализм, точность описаний. Поэтому в авторском стиле цикла присутствует большое количество уточняющих разнообразных именований героя.

Список литературы

1. Мершавка В. Пигасов и другие. Попытка непсихологического исследования художественного образа. [Электронный ресурс]. URL: http://www.mershavka.ru/articles/detail/21
2. Недзвецкий В.В., Полтавец Е.Ю. И.С. Тургенев. В помощь учителю и ученику. М., 1998. 112 с.
3. Аюпова С.Б. Философия и мифология имени героя в романе И.С. Тургенева «Рудин» // Сборник статей X Международной научной конференции «Ономастика Поволжья». Уфа, 2006. 44 с.
4. Тынянов Ю.Н. Архаисты и новаторы. М., 1929. 581 с.
5. Цитаты приводятся по изданию: Тургенев И.С. Записки охотника // Тургенев И.С. Собрание сочинений в шести томах / под общей редакцией М. Еремина. Т. 1. М., 1968. 574 с. Далее ссылки на данное издание делаются следующим образом: [СС, 1, 255], где первая арабская цифра обозначает том, а вторая – страницу.
6. Успенский Л.В. Слово о словах. Ты и твое имя. [Электронный ресурс]. URL: http://russian-prose.myriads.ru
7. Белецкий А.П. В мастерской художника слова // Белецкий А.И. Избранные труды по теории литературы. М., 1964. 190 с.
8. Гинзбург Л.Я. О психологической прозе. М., 1999. 416 с.

Глава III. Особенности стиля «Записок охотника» И.С. Тургенева

3.1 Эпитеты в идиостиле «Записок охотника» И.С. Тургенева

В данном разделе речь пойдет о стиле И.С. Тургенева. Мы представим характеристику одного из самых показательных для писателя тропов - эпитета, который представлен в художественной ткани очерков сборника «Записки охотника» в изобилии.

В современной филологии господствует широкое толкование термина эпитет. Его можно сформулировать следующим образом: эпитет – вид тропа, слово или словосочетание, называющее какой-то признак предмета и тем самым формирующее его художественный образ, обладающее эмотивно-оценочной коннотацией, стоящее в синтаксической функции определения или обстоятельства.

Следуя логике этого подхода рассмотрим частотность употребления эпитетов, выраженных разными частями речи в «Записках охотника» И. С. Тургенева. С этой точки зрения могут быть рассмотрены однословные эпитеты. Такие эпитеты составляют около 80% от общего их числа. Абсолютное большинство однословных эпитетов в тексте очерков составляют прилагательные. Среди прилагательных преобладают качественные, характеризующие цвет, форму, размер, силу голоса, возраст, качества и состояние предмета: *слабый и сильный голос, маленькие листья, молодые приказчики, высокие и редкие облака, большие белые камни, светлый воздух, крупные капли.*

Остальные прилагательные принадлежат группе относительных: *осиновые избенки, сосновые избы, калужская порода, орловский мужик, каменистые берега* и

так далее.

Как видим, качественные и относительные прилагательные характеризуют внешний вид человека (кудрявые волосы, красные и толстые пальцы), его физическое состояние, интеллектуальные и физические качества (глупые человек, болезненное лицо). Относительные прилагательные, употребленные в переносном значении, указывают на особенности внешности человека (бычья шея, мышиные глаза)

Вторая по количеству группу однословных эпитетов – наречия. Как правило, они мотивированы качественными и относительными прилагательными, например: медленно разносятся (звуки), торжественно и царственно стояла (ночь), тихо текли (звезды) и тд. Иногда наблюдаются эпитеты, выраженные наречиями, которые придают иронический оттенок действию человека, подчеркивая особенности его характера: *общество отправилось тузами вперед* или *все особнячком прибирался*. Рассмотренные наречия относятся к группе наречий способа и образа действия, которые являются наиболее выразительными среди других.

Также достаточно распространенными являются эпитеты, выраженные причастиями, например: *озлобленные кузнечики, полуразвалившаяся избенка, оживленное лицо, опушенные ресницами веки, наполненная квасом, пресыщенной горячим солнцем* и тд. Выявленные причастия не только характеризуют предмет, но и представляют его признак в динамике. Причастия описывают мир природы и мир человека. Следует отметить, что мир человека в «Записках охотника» чаще изображается причастиями, употребленными в прямом значении (*полуразвалившаяся избенка*), а вот мир природы описывается метафорическими причастиями (*озлобленные кузнечики, застывающий воздух*), с помощью причастий

автор выражает эмоциональное отношение к окружающему миру

Эпитеты, выраженные существительными, придают дополнительную образную характеристику предмета: *шерсть – войлок настоящий (об одежде), хлопотунья куропатка, лицо в веснушках* и др.

Одной из основных функций, которые выполняет эпитет в тексте, является эстетическая. Она выражается в использовании эпитета в портретных и пейзажных описаниях. Тургенев создает поистине прекрасные картины родной природы: *«солнце село, но в лесу еще светло: воздух чист и прозрачен, птицы болтливо лепечут; молодая трава блестит веселым блеском изумруда»*. Пейзаж у писателя наделен перспективой, отличающейся богатой светотенью и динамизмом. Эпитеты *светло, чист, позрачен, веселый блеск* изображают яркую картину природы, представляя ее наполненной светом и радостью.

А вот другое, совершенно противоположное, описание природы: «уже я с трудом различал отдаленные предметы: *поле неясно белело вокруг; за ним, с каждым мгновением надвигаясь громадными клубами, вздымался угрюмый мрак»*. Здесь эпитеты *с трудом, неясно, громадные, угрюмый* – выполняют другую эстетическую функцию. С их помощью представляется ночной пейзаж, полный таинственности и странных ощущений.

Через эпитеты автор открывает и тему своих очерков – самоанализ, воспоминания о прошлом, рассуждения по поводу чего-либо. Например, в очерке «Уездный лекарь» он рассуждает о том, насколько непредсказуемы бывают отношения между людьми: *странные дела случаются на свете с иным человеком и долго живешь вместе, и в дружественных отношениях находишься, а ни разу не заговоришь с ним откровенно, от души; с другими же едва*

познакомиться успеешь – глядь: либо ты ему, либо он тебе, словно на исповеди, всю подноготную и разболтал. Эпитеты *откровенно, странные, дружественные* настраивает читателя на развитие сюжета, его продолжение, то есть задают тему очерка. Таким образом, данные примеры иллюстрируют когнитивную функцию эпитетов.

Кроме того, эпитет в некоторых очерках Тургенева дает первоначально схематическую характеристику персонажей. Например, в очерке «Бирюк» перед читателем сначала возникает *высокая фигура со звучным голосом*, в избушке слышится *топот босых ног и тоненький голосок*. Далее все эти характеристики получают развитие. При помощи эпитетов создается эмоциональный фон произведения: *солнце – не огнистое, не раскаленное, но светлое и лучезарное – мирно всплывает под узкой и длинной тучкой. Но вот опять хлынули играющие лучи, - весело и величаво... поднимается могучее светило*. Перед читателем предстает природа, полная движения, игры и света, его переливов и брожения, и в свете все скользит, плывет, все изменчиво, красочно, живо.

Эпитеты разного качества оформляют тематическое поле «отношения мужчины и женщины». Добрачные отношения описываются при помощи эпитетов с положительной коннотацией, например: *черты такие приятные, умная, образованная, начитанная: руки горячие, глаза большие, томные.*

Если же характеризуются отношения мужа и жены, то здесь наблюдаются противоположные по значению эпитеты: *жена жила в дрянной полуразвалившейся избушке, терпела участь горькую... Обходился с ней жестоко и грубо, принимал грозный, суровый вид, и бледная жена не знала, чем угодить.*

Женщин прозаик рассматривает с различных

позиций. Причем наблюдается разница в описании женщин разных возрастов. Женщины старшего возраста, характеризуются эпитетами, подчеркивающими их недостатки(среди прочих самый распространенный – толщина, портящая фигуру) *она была очень стара и бледна; необыкновенно толстая женщина (смерть)* молодые девушки, напротив, описываются с помощью ярких, красочных, эмоционально-положительных эпитетов: *черты такие приятные, образованная, умная начитанная*

Таким образом, проанализировав употребление эпитетов, можно сказать, что жена представляется чаще всего бедной, терпящей горькую участь, а муж грозным суровым человеком.

Описывая портрет человека, автор учитывает все до мелочей: возраст, рост, телосложение, волосы, лицо, лоб, брови, веки, глаза, ресницы, взгляд, нос, скулы, щеки, рот, бороду, улыбку. Описывая глаза, Тургенев использует эпитеты, которые можно объединить в несколько групп согласно исходному признаку: цвет – *изжелта-карие, светло-голубые, светлые, желтенькие, черные, карие;* характер передачи эмоционального состояния: *усталые, ясные и живые, пугливые, беспокойные,* характер описания качеств человека – *умные, хитро-добродушные.* При описании лица героя проявляются эпитеты, указывающие форму: *вытянутое, худое, горбоносое.*

Случаи употребления эпитетов, описывающих интеллектуальные качества характера, единичны *ясный и умный взор.*

Характеризуя внешние черты персонажа, автор не останавливается только на описании лица. Тургенев обращает внимание читателя и на другие части тела героя. Например, описывая руки, автор отмечает их цвет, состояние, ухоженность. В очерке «Живые мощи» руки

Лукерьи «*движутся, медленно перебирая пальцами, как палочками, две крошечных руки бронзового цвета*»

В очерке «Гамлет Щигровского уезда» у чиновников были пухлые и потные ручки. Здесь автор использует не только зрительные эпитеты, но и тактильные, которые подчеркивают отношение автора к персонажу.

Описывая одежду, автор передает ее состояние: *Владимир был в сильно потертом сюртуке. Петр Петрович носил пестрый, довольно засаленный архолук*.

Различия в социальном положении людей находят отражение и в одежде. Помещик Аркадий Павлович носил *широкие шелковые шаровары, черную бархатную куртку, красивый фес с синей кистью и китайские желтые туфли без задков*. По-другому Тургенев описывает одежду крестьян, например, *на Степушке был мухояровый заплатанный сюртук*.

При переходе от описания внешности к описанию характера действующего лица Тургенев употребляет эмоциональные эпитеты «*его добродушное смуглое лицо, кое-где отмеченное рябинами, мне понравилось с первого взгляда*».

Качественно иной характер эмоционально-оценочных эпитетов наблюдается у Тургенева в изображении помещиков Пеночкина, Хвалынского. Автор подбирает обличительные или ироничные эпитеты, выполняющие разоблачительную функцию. С помощью эпитетов автор пытается придать иронический оттенок изображению помещиков, создать сатирический портрет, описание которого основано на столкновении внешней благовидности и жестоких поступков в отношении к ближнему.

Мир природы выстраивается писателем в строгой вертикальной последовательности : сначала взгляд обращен к небу, яркому солнцу, затем опускается к стволам

могучих деревьев, а далее скользит все ниже и ниже. Наконец, взгляд наблюдателя доходит до земли. Он любуется всем, что живет и растет на земле. Не остаются без внимания водные пространства и овраги.

Описание неба в очерках Тургенева представляется в разном цвете, в разное время суток: *солнце так и било с синего, потемневшего неба; с самого утра небо ясно цвет небосклона легкий, бледнолиловый не изменяется во весь день.*

Другое описание представляет «очеловеченную» одухотворенную природу: *на синем небе робко выступают первые звездочки («Ермолай и Мельчиха»)* Но вот, когда ночь уже вступила в свои права, изменяются характеристики в описании неба : *«темное, чистое небо торжественно и необъятно высоко стояло над нами всем своим таинственным великолепием»*(«Бежин луг»)

Появление, движение солнца по небу представляется автором по-разному. Восход солнца сопровождается эпитетами *мирно, тихо* которые передают некоторое умиротворение, спокойствие в жизни природы. *Солнце садилось: широкими багровыми полосами разбегались его последние лучи («Льгов»)*

И.С. Тургенев является мастером динамичных пейзажей, которые создаются с помощью образа ветра: *легкий порыв ветра разбудил меня* («Хорь и Калиныч») *жидкий ранний ветерок уже пошел бродить и порхать над землей. Тело ответило ему легкой, веселой дрожью.* («Бежин луг») *Легкий и жидкий ветерок* как бы вмешивается в жизнь человека но тем не менее автор описывает ответную реакцию человека: *тело ответило ему легкой веселой дрожью.*

Записки охотника – цикл очерков о русском народе, о русском характере, о русской провинции. Представления писателя о мире соответствуют национальному видению.

Образ мира в записках охотника имеет традиционную трехчастную структура, которая выстраивается согласно триаде верх (небо, солнце, облака) середина (земля, мир человека) – низ (овраг, вода). Описание природных реалий изображается в постоянном движении, изменении, придают динамичность картине мира. Внимание к душевным переживаниям персонажей говорит о романтической традиции в прозе Тургенева. Стремясь усилить значение определения, передать всю гамму оттенков, писатель прибегает к сложным прилагательным, которые лишний раз подтверждают внимание к полутону, едва уловимым переливам чувства, красок, близость к романтизму.

Список литературы
1. Валгин А.П. И.С. Тургенев «Записки охотника» // Литература в школе. 1992. № 3. С. 28-36.
2. Веселовский А.Н. Историческая поэтика. М.: Высшая школа, 1989.
3. Глушкова В.Г. Лингвостилистические особенности эпитетов в художественной прозе С.Н. Есина: Автореф. к.филол.н. Белгород, 2000.
4. Головко В. Художественно-философские искания позднего И.С. Тургенева (Изображение человека). Свердловск, 1989.
5. Горбачевич К.С., Хабло Е.П. Словарь эпитетов русского языка. М., 2000.
6. Дементеева С.В. Типологические особенности «Записок охотника» И.С. Тургенева // Res philological / под ред. Э.Я. Фесенко. Архангельск, 2004. Вып. 4. С. 216-220.
7. Жирмунский В.М. К вопросу об эпитете // Жирмунский В.М. Теория литературы. Поэтика. Стилистика. Л., 1977.
8. Курляндская Г.Б. И.С. Тургенев. Мировоззрение. Метод, традиции. Тула, 2001.
9. Лармин О.В. Художественный метод и стиль. М.: Изд-ва

МГУ, 1964.

10. Лукьяновский Б. Эпитет у Тургенева // Творчество Тургенева: сборник статей / под ред. И.Н. Розанова и Ю.М. Соколова. М., 1920. С. 142-154.

11. Москвин В.П. Эпитет в художественной речи // Русская речь 2001. №4. С. 28-52.

12. Недзвецкий В.А. Искушенная гармония: опыт творческого портрета И.С. Тургенева // Вестник МГУ, серия 9. 2000. №4. С. 24-35.

13. Потебня А.А. Теоретическая поэтика. М.: Высшая школа, 1990.

14. Пустовойт П.Г. Тургенев – художник слова. М.: МГУ, 1987.

15. Чичерин А.В. Тургенев и его стиль // Чичерин А.В. Ритм образа. М., 1980. С. 26-51.

3.2 Сравнения в идиостиле «Записок охотника» И.С. Тургенева

Сравнение привычно воспринимается как феномен, представляющий интерес для лингвистов. Сравнение изучается как основа поэтической образности и источник происхождения тропов (Н.В. Павлович [10]). Сравнение представляет интерес для риторики, которая воспринимает его как фигуру, аргумент и ораторский прием (Н.А. Безменова [2], Т.Г. Хазагеров [11]).

Однако сравнение также является предметом литературоведения, которое изучает его не как языковой феномен, в отличие от лингвистики, а как неотъемлемый элемент текста, подчиненный структуре и поэтике последнего. Достижения науки о литературе в исследовании сравнения связаны с двумя направлениями. Литературоведение рассматривает сравнение с точки зрения его функционирования в художественном тексте, сравнение анализируется также как компонент

поэтического идиостиля. Основной массив работ посвящен преимущественно анализу поэтического языка того или иного писателя, а не изучению собственно фигуры сравнения (В.Н. Гвоздей [3], Г.С. Ермолаев [4], Л.В. Чернец [12]). Большое внимание уделяется также в рамках генетического и сравнительно-исторического методов проблеме происхождения и эволюции тропов, в том числе сравнения.

В настоящее время внимание исследователей обращается к писательским идиостилям, и в этом контексте анализ сравнений в прозе И.С. Тургенева представляется актуальным.

Анализ текстовой ткани очерков «Записок охотника» показал, что в 25 произведениях обнаруживаются 143 примера со сравнительными конструкциями.

С точки зрения морфологии в «Записках охотника» фигурируют конструкции, образующие сравнения с помощью подчинительных союзов – что, будто (2), как бы (1), словно, как будто (3), глаголов (3), прилагательных (3), наречий (2), причастия (1), указательного местоимения и частицы (1), творительного падежа существительных (4). Синтаксические особенности сравнительных конструкций состоят в следующем. Автор в цикле использует разные виды сравнений, отдает предпочтение кратким сравнительным оборотам с союзами *как* и *словно*, которые выражаются одним или несколькими словами и говорят об одном признаке. В описании природного мира и человека писатель использует похожие синтаксические конструкции – *как снег, как (словно) угорелый*. Пример: «Лупоглазые, кудрявые цыгане метались взад и вперед, как угорелые» (СС, 1, 175). «Чахлая горбоносая лошадь металась под ним, как угорелая» (СС, 1, 277). Для описания поведения животного писатель применяет сравнение, характерное для поведения человека (угореть - надышаться угарным газом:

устойчивое выражение). Это указывает на то, что И.С. Тургенев с помощью сравнений обнаруживает единство человека и мира природы. В большинстве случаев автор сопоставляет внешность человека, явление природы, животный мир в прямой утвердительной форме, так как И.С. Тургенев никогда не отрицал тождество двух явлений жизни – природы и человека. Он писал о внутреннем и внешнем единстве человека и природы. Чтобы привлечь внимание читателя и настроить его эмоциональное восприятие на сравнение явлений природы и человека.

Совершенно очевидно, что писатель проявлял особый интерес к сравнительным конструкциям, создающим весьма специфические художественные эффекты: двойственность сравнительных оборотов, их многомерность, неоднозначность. Именно тонкое использование писателем сравнений создает в сознании читателя представление о мире как сложном, динамически развивающемся целом, в котором всегда слишком много остается «за кадром», скрыто от взгляда, погружено в сферу подтекста.

Проанализировав сравнительные конструкции, характеризующие человека, можно отметить, что в описании образа человека преобладают человеческое (21 контекст) и животное начало (19 контекстов). Автор использует сравнения с целью более точного описания внешности человека, его поведения и характера. Регулярное сравнение писателя (*как ребенок, как сумасшедший*) ведет к объединению разнохарактерных образов в рамках единого ряда, определяя доминанту качественной характеристики персонажей: с одной стороны, - «беззащитный, наивный», с другой стороны, - «безрассудный, безумный, неистовый». Доминантным качеством животного начала в характере выступают робость, трусливость, страх перед окружающим миром,

что в целом не согласуется с традиционным представлением о животном, которое борется за выживание и отвоевывает территорию.

В большинстве сравнений человека с животными, птицами, насекомыми, растениями писатель использует прием витализации (*поведение цыганки сравнивается с поведением лисицы; Чертопханов ведет себя, как индейский петух; Степушка живет, словно муравей; волосы, как шляпка гриба*).

Окружающий (природный) мир в «Записках охотника» включает четыре стихии: воду, воздух, огонь, землю. Стихия воды представлена образами реки, пруда и дождя; стихия воздуха реализуется в образах неба (солнце, облака, звезды), тумана; стихия огня – отблеск костра; к стихии земли относится человеческий, животный, растительный, птичий миры, а также мир насекомых. Природа у Тургенева, судя по примерам со сравнениями, почти не одухотворена. В построении сравнений автор почти не использует прием олицетворения, обнаруживаются единичные примеры (*ветки деревьев – руки человека, побежка лошади – походка ловкого полового, озлобленные кузнечики*).

Сравнительные обороты Тургенева представляют собой уподобление совершенно несхожих объектов, в результате чего предмет получает образную окраску (*барский дом, как черный раскаленный пруд*).

Все сравнения в «Записках» можно объединить в несколько смысловых моделей, описывающих человека и окружающий его мир: I. **Человек** – человек (отдельные блоки составляют примеры, связанные с описанием уникальных черт человека, описанием жилища человека, голоса человека), Человек - животное (белка, волк, заяц, лисица, летучая мышь, щенок, лошадь, змея), Человек – птица (перепел, индейский петух, турман), Человек –

насекомое (муравей, оса, пчелиная, матка, трутень), Человек – растение (мак, гриб, тростник, лист, дерево), Человек – явление природы (снег, гром), Человек – предмет (книга, свечка, уголья, дуга, мешок, лезвие, шар, крылья мельницы, сноп, кукла), сверхъестественное (русалка, привидение, невидимка, смерть); II. **Природа** – растения, животные, птица, насекомые, четыре стихии, ландшафт, время суток.

Любопытно, что очеркист характеризует и сравнивает человека с предметным миром. Можно попытаться смоделировать образ человека по семантике частотных сравнений в сборнике. Портрет «тургеневского человека» ориентирован на внешнее сходство с животным: форма лица заострена, *как мордочка лисы*; лицо человек похоже на *рожу обезьяны*; уши у него прозрачные, *как у летучей мыши*, глаза по цвету и форме большие и светлые, *как у лани*, взгляд человека быстр, как внезапно появляющееся и пропадающее *жало змеи*.

Выражение лица ясное и кроткое (*как небо*), у него красивые белые зубы. Порой внешность человека Тургенев описывает, прибегая к «морскому комплексу» (*рак, волна*).

Цвет лица человека красный, *как маков цвет*, форма волос округлая, *как шляпка на грибе*, фигура человека, словно вырезана из темного дерева.

Человек в представлении автора «Записок охотника» - существо тучное, с круглым лицом (*как шар*), узким носом (*как лезвие ножа*) и горящими глазами (*как уголья).* В состоянии эмоционального потрясения человек теряет способность двигаться (*как истукан или сноп*); он молчалив, не может красиво и мудро изъясняться, особенно если речь идет о противоположном поле. Нелегкая жизнь человека тает и угасает, *как свечка*.

Голос человека не приятный, *как надтреснутый колокольчик*; уподобляется надоедливому, назойливому

жужжанию пчел.

Человек осторожен, *как волк, заяц, кошка,* предприимчив, *как лиса*. В определенных ситуациях человек чувствует себя как зверь в клетке (мотив пребывания в ограниченном пространстве проходит через все творчество Тургенева). Поведение человека уподобляется поведению кошки, зайца, лисы, лошади. Автор употребляет наибольшее количество сравнений с зайцем, то есть доминантным качеством «тургеневского человека» является трусость, робость, боязнь.

Человек прилипчив, *как банный лист*, в определенных ситуациях дрожит, *как лист*.

Птичье начало проявляет себя в человеческом поведении, ощущениях, подражательных способностях. В характеристиках людей появляются компоненты семантического поля «птица»: индейский петух, перепел. В жизни человек «хорохорится» и пытается показать свою важность и значимость перед окружающими (словно петух). В стрессовых ситуациях человек робеет и трепещет, издает звуки, напоминающие голоса птиц.

Человек трудолюбив, как насекомое. Смысл его жизни заключается в добывании пропитания. Жизнь человеческая уподобляется бессмысленной жизни мух. От насекомых человеческое существо отличается способностью мыслить, но и мысль человека назойлива, как муха. Человеческая внешность сопоставляется с отдельными признаками насекомых: брови – *усики осы*.

Он всегда появляется неожиданно (как снег на голову). В хорошем настроении приветлив (как солнышко), в гневе уподобляется грому, устрашающему и могучему.

В подаче И.С. Тургенева образ человека содержит элементы живой (используются сравнения с животными, растениями, птицами, насекомыми, но никогда – с рыбами) и неживой (предметы) природы, а образ внешнего мира

(природы) практически никогда не соприкасается с человеком. Это объясняется спецификой миросозерцания автора «Записок охотника», который был убежден, что никому и ничему нет дела до человека, до его судьбы: природа равнодушна к человеку, к его волнениям и надеждам. Вслед за Хайдеггером он мог бы сказать, что человек «брошен» в хаотическое и слепое бытие, случайность, торжествующая в истории, связана со случайностью в жизни природы. «Тургенев не хотел мириться с метафизическим ничтожеством человека», пишет философ В.В. Зеньковский [5]. Подобные мысли писатель усвоил у немецких философов.

И.С. Тургенев применяет сравнение для принципиально важных в философском плане его творчества объектов, как личность и ее роль в истории, власть, народ. В сравнении, относящемся к конкретному предмету или явлению, обнаруживается концепция всего произведения.

Особенностью сравнений в «Записках охотника» является обилие исторических (*склад его лица напоминал Сократа*); культурных (*Виктор лежал, развалясь, как султан*); литературных (*человек с лицом, напоминающим несколько лицо Крылова*) образов.

Такая особенность связана с внутренним миром писателя, который занимает среди современников одно из первых мест по многосторонности интересов, по широте своих знаний, по разнообразию литературной деятельности, по силе своей влюбленности в культуру.

Список литературы
1. Тургенев И.С. Собрание сочинений в шести томах. Т. 1. М.: Правда, 1968.
2. Безменова Н.А. Сравнительные конструкции. СПб.: Художественная литература, 1996.
3. Гвоздей В.Н. Меж двух миров. Некоторые аспекты

чеховского реализма: Монография. Астрахань: Изд-во Астраханского пед. ун-та, 1999.
4. Ермолаев Г.С. Идиостиль писателя. М.: Просвещение, 2001.
5. Зеньковский В.В. Миросозерцание И.С. Тургенева // Литературное обозрение. 1993. № 11-12. С. 47-50.
6. Иванов С.А. Идиостиль. М.: Просвещение, 1991.
7. Камышова Е.А. Сравнение и его функция в структуре прозаического текста: Дисс. … к.филол.н. СПб., 2006.
8. Лебедев Ю.В. Тургенев. М.: Молодая гвардия, 1990.
9. Леденева В.В. Идиостиль // Филологические науки.2005.№5.С. 36-37.
10. Павлович Н.В. Язык образов. Парадигмы образов в русском поэтическом языке. М., 1995.
11. Хазагеров Т.Г. Риторические сравнения. М.: Просвещение, 1990.
12. Чернец Л.В. Поэтический идиостиль. М.: Просвещение, 2003.

РАЗДЕЛ II. ТЕМЫ ДЛЯ САМОСТОЯТЕЛЬНОЙ РАБОТЫ СТУДЕНТОВ

2.1 Задания для самостоятельной работы

1. Знакомство с источниками по биографии и творчеству И.С. Тургенева.
2. Анализ одного или нескольких рассказов из цикла «Записки охотника».
3. Обзор биографии И.С. Тургенева периода «Записок охотника», истории текста сборника.
4. Составление библиографического перечня современных работ о «Записках охотника». Для удобства можно воспользоваться электронными ресурсами eLibrary, dissercat.ru, turgenev.org.ru, http://vak.ed.gov.ru - сайт ВАК РФ и др.
5. Знакомство с содержанием одной из современных работ. Выявление того нового, что есть в современных работах о «Записках охотника». Формулировка очередной задачи изучения очеркового цикла И.С. Тургенева.
6. Чтение цикла И.С. Тургенева «Записки охотника». Обратить внимание на тип издания, по которому Вы читаете текст, выбрать рассказ (два, три рассказа) для письменной работы.
7. Задания с использованием ресурсов электронного обучения

 7.1. Разработайте задание, предполагающее изучение очерков «Записки охотника» с применением современных образовательных технологий (электронное обучение). Описать методические возможности организации творческой деятельности обучающихся.

 В связи с внедрением ИКТ в педагогическую практику возникает необходимость разработки новых подходов к организации работы с учащимися / студентами,

поиска оптимальных форм развития творческой деятельности: спецкурсов, компьютерных клубов, проектной деятельности, телекоммуникационных викторин, фестивалей и т.п., проведение которых предусматривает выполнение учащимися / студентами индивидуальных и групповых проектов, имеющих практическую значимость. Одна из задач такой работы: разработать алгоритм выполнения веб-проекта и апробировать его на практике (примерная тема проекта «Виртуальный путеводитель по «Запискам охотника»).

7.2. Подготовьте образовательный проект, предполагающий формирование навыков поисково-исследовательской деятельности (на материале «Записок охотника»)

Образовательный проект – это форма организации занятий, предусматривающая комплексный характер деятельности всех его участников по получению конкретной продукции за заданный промежуток времени.

Изучить содержание интернет-ресурсов по вопросу, определить классификацию видов проектов теоретического и практического типа; определить тип проекта для собственной работы; разработать этапы проектирования, сформулировать задачи и задания для анализа одного из очерков в «Записках охотника» (http://bank.orenipk.ru/Text/t37_7.htm)

7.3. Разработайте web-квест по литературе для учащихся «Изучение стиля «Записок охотника» И.С. Тургенева».

Quest в переводе с английского языка - продолжительный целенаправленный поиск, который может быть связан с приключениями или игрой; также служит для обозначения одной из разновидностей компьютерных игр.

Веб-квест (webquest) в педагогике - проблемное задание с элементами ролевой игры, для выполнения

которого используются информационные ресурсы интернета. Разработчиками веб-квеста как учебного задания являются Bernie Dodge и Tom March http://ozline.com/learning/index.htm

По сравнению с такими заданиями на основе ресурсов интернета как тематический список ссылок (Hotlist), мультимедийный альбом (Multimedia Scrapbook), поиск сокровищ (Treasure/Scavenger Hunt) и коллекция примеров (Subject Sampler) веб-квест является наиболее сложным как для учащихся, так и для преподавателя. Веб-квест направлен на развитие у учащихся навыков аналитического и творческого мышления; преподаватель, создающий веб-квест, должен обладать высоким уровнем предметной, методической и инфокоммуникационной компетенции. (http://www.itlt.edu.nstu.ru/webquest.php).

4. Воспользовавшись технологией майндмэпинга, составьте ментальную карту по теме «Образ человека в «Записках охотника» И.С. Тургенева» или «История создания «Записок охотника» И.С. Тургенева» (www.mindmeister.com)

Принципы создания интеллект-карт:
1. Центральный образ (символизирующий основную идею) рисуется в центре листа.
2. От центрального образа отходят ветки первого уровня, на которых пишутся слова, ассоциирующиеся с ключевыми понятиями, раскрывающими центральную идею и являются направлением для вашей карты.
3. От веток первого уровня при необходимости отходят ветки 2 уровня, раскрывающие идеи, написанные на ветках 1 уровня. Также они являются подтемами, действиями и т.д. в зависимости от назначения интеллект-карты. Дальше этих ветвей можно делать более тонкие веточки.
4. По возможности используем максимальное количество цветов, для рисования карты.

5. Добавляем рисунки и иконки, символы, ассоциирующиеся с ключевыми словами.
6. При необходимости рисуем стрелки, соединяющие разные понятия на разных ветках.
7. Нумеруем ветки для хронологического порядка для статьи, лекции.
8. Делайте всегда пустые линии.
9. Задавайте себе вопросы, если это интеллект-карта для решения важных вопросов или проблем.

Главное – помнить, что человеческий мозг не сможет воспринимать и запомнить более чем 7 главных ветвей. Это основное и главное правило при составлении грамотной интеллект-карты.

Пользуемся стрелками, когда необходимо показать связи между элементами интеллект-карты.

Глаз самопроизвольно следует за стрелками в направлении, которое они указывают, обнаруживая тем самым связь между отдельными элементами интеллект-карты. Стрелки могут быть однонаправленными, двунаправленными, варьироваться по длине, толщине, форме; могут использоваться также объемные стрелки. Их главное назначение – задавать направление мыслям.

Многие лекции оформляются линейно в виде таблиц, и сплошного текста. В формате интеллект-карт это выглядит примерно так: структура-образы-цвета-ассоциации. Интеллект-карта легко усваивается человеческим мозгом, который мощнее любого компьютера.

Полезная ссылка: http://www.openclass.ru/node/364820
8. Составьте хрестоматию методических материалов в помощь учителю по изучению «Записок охотника» И.С. Тургенева.
9. Ориентируясь на содержание текстов из «Записок охотника», подготовьте мини-энциклопедию на одну из

тем: «Быт русского крестьянства», «Костюм русского крестьянина», «Еда русского крестьянства», «Обрядово-ритуальная культура русского крестьянства» (список может быть расширен).

10. Составьте мини-хрестоматию «Любимые цитаты из «Записок охотника».

2.2 Инструкция по созданию учебного веб-проекта
«Музей одного произведения» (на примере одного очерка из «Записок охотника»)

Целями современного образования являются развитие у студентов самостоятельности и способности к самоорганизации, готовности к сотрудничеству; развитие способности к созидательной деятельности, толерантности, умения вести диалог, искать и находить содержательные компромиссы.

Применение технологии проектирования возможно при наличии определенных условий:
- наличия проблемы, требующей решения;
- практической, теоретической, познавательной, значимости результатов проектной деятельности;
- возможности применения исследовательских, творческих методов при проектировании;
- структурирования этапов выполнения проекта;
- организации самостоятельной деятельности учащихся в ситуации выбора.

Алгоритм организации проектной деятельности

1. Выявление проблемы.
2. Определение темы проекта.
3. Формулирование цели проекта.
4. Выдвижение идеи, гипотезы решения проблемы.
5. Разработка задач, направлений проектной деятельности
6. Деление коллектива на группы.
7. Определение необходимых ресурсов и источников их получения.

8. Разработка общего плана, механизма реализации проекта, планирование работы групп.
9. Непосредственная разработка проекта.
10. Презентация проекта.
11. Внутренняя и внешняя оценка проекта.

Тема проекта - Музей одного произведения.

Адресаты проекта. Проект «Музей одного произведения» осуществляется для студентов 3 курса (направление подготовки «Педагогическое образование», профиль «Литература», «Русский язык»), удовлетворяя их потребность в самосовершенствовании, творческой самореализации. Проект дополнит знания и духовно-ценностные установки, полученные обучающимися на занятиях в рамках курса «Русская литература XIX века».

Цель проекта: активизация мотивов самовоспитания общей культуры третьекурсников.

Гипотеза проекта: регулярный, подробный рассказ с привлечением различных жанров об одном из произведений отечественной литературы в своеобразном «музее» этого произведения будет способствовать активизации мотивов самовоспитания общей культуры студентов.

Задачи проекта:

• развитие умения отличать подлинное искусство от подделок, находить глубинный смысл произведения;

• формирование навыков комплексного филологического анализа искусства слова;

• расширение культурного кругозора студентов;

• обучение навыкам работы экскурсовода;

• создание картотеки и медиатеки справочных материалов, посвященных конкретному литературному произведению;

• развитие социальной активности студентов через культурно-просветительскую деятельность.

Деление коллектива на творческие, проблемные группы в соответствии с направлениями и задачами деятельности. Процесс формирования творческих групп может быть самым разнообразным – по выбору направления деятельности, по выбору лидера группы, и т.д. Перед каждой группой ставится задача по реализации одной или нескольких задач разработки и реализации проекта.

Определение ресурсов для разработки и реализации проекта. Важно определить, какая литература, какие ресурсы необходимы (фото, видео-аудио-материалы), сотрудничество с учреждениями культуры, специалистами в области музыки, живописи, театра и т.д.

Разработка механизма и плана реализации проекта. Проектный коллектив продумывает принципы, ценности, организационную структуру проекта, функции его структурных элементов, взаимосвязи между ними, форму и содержание конечного результата.

В разработанных коллективом структурных рамках происходит планирование деятельности. Общий план разработки и реализации проекта с указанием содержания деятельности, сроков, исполнителей конкретизируется планами работы каждой группы.

Разработка проекта. Работая в группах, студенты разрабатывают различные аспекты проекта, его составные части; затем проектный коллектив создает из наработанного группами единое целое.

Презентация проекта с целью его экспертной оценки (экзамен).

Внутренняя и внешняя оценка проекта.

При внешней оценке проекта определяются:

• значимость и актуальность выдвинутых проблем,

• корректность используемых методов исследования и методов обработки получаемых результатов;

• активность каждого участника проекта в соответствии с его индивидуальными возможностями;

• коллективный характер принимаемых решений (при групповом проекте);

• характер общения и взаимопомощи, взаимодополняемости участников проекта; необходимая и достаточная глубина проникновения в проблему; привлечение знаний из других областей;

• доказательность принимаемых решений, умение аргументировать свои заключения, выводы;

• эстетика оформления результатов проведенного проекта;

• умение отвечать на вопросы оппонентов, лаконичность и аргументированность ответов каждого члена группы.

Критерии и показатели результативности проекта.

1. Востребованность (динамика количества посетителей «Музея»)

2. Удовлетворенность (участников, адресатов проекта)

3. Уровень культурного кругозора (динамика)

4. Уровень развития творческих способностей.

5. Развитие познаний и навыков в области литературоведения.

6. Динамика интереса к произведениям словесного искусства.

Содержание проекта

1. Выбор специального сайта-конструктора

2. Сбор материала

Портрет (живописный, фотографический, графический и др.)

Блок вопросов

Биографическая справка.

Отзывы современников об авторе

Блок вопросов

Обоснование выбора именно этого произведения (биографический, историко-культурный комментарий)

Блок вопросов

Авторские редакции текста (если есть)

Блок вопросов

Качественный глубинный анализ переведенного текста (жанр, идея, тема, образы, мотивы, символы).

Блок вопросов

Интерпретация текста иллюстраторами, художниками, музыкантами, режиссерами и актерами.

Блок вопросов

Видеоматериалы об авторе

Блок вопросов

Постановки кинофильмов и спектаклей по мотивам произведения (видеозаписи). Отзывы критиков об этих постановках

Блок вопросов

Список использованных источников

Сведения об исполнителях проекта

2.3 Тематика занятий

1. «Записки охотника» в творчестве Тургенева. Характеристика тем письменных работ.

2. **Практическое занятие:** источники текста «Записок охотника» (основной текст, черновые варианты и другие редакции, отдельные издания рассказов в периодике, сборника в целом и в составе собраний сочинений). Типы изданий произведений Тургенева. Научный аппарат издания. Комментарии. **Обзор** важнейших литературоведческих энциклопедий, словарей, справочников, библиографических изданий.

3. **Практическое занятие № 1:** анализ двух рассказов из цикла «Записки охотника».

4. **Практическое занятие № 2**. «Записки охотника» в литературной критике и мемуарах, письмах.

5. **Коллоквиум**: Основные исследования о «Записках охотника».

Вопросы к практическому занятию № 1
«Записки охотника» И.С. Тургенева. «Хорь и Калиныч»

1. Типические образы крестьян. Диалектика общего и индивидуального в их характерах. Национальное, историческое, социальное и индивидуальное во взгляде героев на жизнь.
2. Индивидуализирующая функция вещей, обстановки, портрета.
3. Автор в рассказе.
4. Сравнение Хоря с Петром I и заключенный в нем социально-исторический смысл.
5. «Хорь и Калиныч» и физиологический очерк 40-х годов.
6. Предмет изображения. Роль быта. Сюжет. Характеры персонажей. Описательный рисунок. Принципы повествования.
7. Белинский о новаторстве Тургенева в изображении народа.

«Певцы»

1. Образ народного певца. Песня, им исполняемая, манера исполнения. Стилевые приемы передачи вдохновения. Восприятие его пения слушателями.
2. Антитеза – основа содержания и стиля рассказа. Сцена состязания певцов и обрамляющая рама сюжета, пейзаж знойного летнего дня и картины природы, возникающие в воображении охотника.
3. Стилевая двуплановость в изображении Якова Турка как прием психологической характеристики (ср. стиль описания Якова перед состязанием и в момент пения,

обратите внимание на тип сравнений, употребляемых в первом и во втором случаях).
4. Значение образа охотника как действующего лица рассказа.

«Бежин луг»

1. Рассказы крестьянских детей и отражение в них народного мировоззрения.
2. Приемы создания типа. Национальные и социальные свойства мышления детей. Приемы индивидуализации в портрете, содержании рассказов (выбор сюжетов) и в манере рассказывания.
3. Значение образа охотника для выявления авторского отношения к народным поверьям. Размышления охотника о человеке и вселенной, о тайнах бытия, его восприятие природы и содержание рассказов детей.
4. Природа в рассказе, стиль ее изображения.

«Касьян с Красивой Мечи»

1. Образ крестьянина-философа в рассказе. Отношение Касьяна к действительности, к природе, его идеалы, крестьянский характер представлений о счастье и справедливости.
2. Отношение к Касьяну крестьян.
3. Антитеза природы и социальной действительности, ее роль в раскрытии образа Касьяна.
4. Почему народный мыслитель изображен Тургеневым в образе религиозного сектанта?

2.4 Темы докладов

Предлагаем темы для докладов, самостоятельных, курсовых и дипломных работ, приуроченных к изучению цикла «Записки охотника». Отдельные из них достаточно традиционны в тургеневедении, другие кажутся новыми и актуальными, поэтому сопровождаются аннотациями.

Библиографические списки к каждой теме в современной ситуации легко, быстро и качественно составляются по запросу в электронных библиотеках eLibrary, dissercat.ru, ВЕДА - http://www.lib.ua-ru.net/diss/cont/183793.html, электронный каталог библиотеки-читальни И.С. Тургенева - http://catalog.turgenev.ru/Opac/, Библиография Тургенева. 1983-2000 гг. (Составитель Н.Жекулин), виртуальная справочная служба РНБ - http://www.vss.nlr.ru/query_form.php, фундаментальная электронная библиотека «Русская литература и фольклор» - http://feb-web.ru/, библиотека Гумер - http://www.gumer.info/, электронная библиотека Либрусек - http://lib.rus.ec/, филологический портал - http://www.philology.ru/, гуманитарный клуб - http://www.intrada-books.ru/, интернет-журнал Филолог - http://philolog.pspu.ru/ и многие другие. Можно использовать электронную версию альманаха «Спасский вестник» - http://www.turgenev.org.ru/e-book/vestnik.

I. «Записки охотника» в русской критике

«Записки охотника» в оценке русской критики XIX века (В.Г. Белинский, Н.А. Некрасов, М.Е. Салтыков-Щедрин, П. Анненков и т.д.)

«Записки охотника» в оценке критики рубежа веков

Литературоведение XX века о «Записках охотника» (Ю.В. Лебедев, В.А. Ковалев, С. Шаталов, Э.А. Шубин, В.И. Кулешов и др.)

Литература

Малышева Н.М. И.С. Тургенев в критике и литературоведении конца X1X - начала XX веков: Дисс. ...к.филол.н. Л., 1984.

Назарова Л.Н. «Записки охотника» в советском литературоведении (1918-1952) // «Записки охотника» И.С. Тургенева. (1852 - 1952). Сборник статей и материалов. Под ред. М.П. Алексеева. Орел, 1955. С. 428-456.

Белова Н.М. «Записки охотника» Тургенева и русская литература 40-50-х годов XIX в.: Автореф. дис. ...к.филол.н. Саратов, 1965. 20 с.

II. Творческая история «Записок охотника» И.С. Тургенева

Вопрос об истоках «Записок охотника» в современном тургеневедении

Основные этапы формирования цикла «Записки охотника»

К истории создания «Хоря и Калиныча»

К истории создания «Бурмистра»

К истории возникновения замысла рассказа «Чертопханов и Недопюскин»

К истории создания «Гамлета Щигровского уезда»

Литература

Лукина В.А. Творческая история «Записок охотника» И.С. Тургенева: Дисс. ... к.филол.н. СПб., 2006.

Генералова Н.П. Кто был собеседником Тургенева в 1845 году? (У истоков формирования замысла «Записок охотника») // Тургеневский ежегодник 2002 года / Сост. Л.А. Балыкова. Орел, 2003. С. 17-34.

Заборова Р.Б. Рукописи «Записок охотника» в Ленинграде // «Записки охотника» И. С. Тургенева: Сб. ст. и материалов. Орел, 1955.

Самочатова О.Я. К вопросу о генезисе и творческой истории «Записок охотника» // Ученые записки Новозыбковского гос. педагогич. института. Брянск; Орел, 1952. Т. 1. С. 5-50.

III. Жанр. Сюжет. Композиция. Стиль

«Рифмовка» кадров (Лебедев Ю.В.) в изменяющейся картине мира «Записок охотника»

«Записки охотника» как цикл

Своеобразие жанра «Записок охотника»

Специфика композиции «Записок охотника»

Особенности сюжетостроения «Записок охотника»

Архетип дома в «Записках охотника» И.С. Тургенева

Мотив зеркала в «Записках охотника» И.С. Тургенева

Мотив пути в «Записках охотника» И.С. Тургенева

Мотив смерти в «Записках охотника» И.С. Тургенева

Проблема смерти и бессмертия в «Записок охотника» И.С. Тургенева

Религиозно-философская проблематика «Записок охотника» И.С. Тургенева

Роль фольклорных мотивов в «Записках охотника» И.С. Тургенева

Символико-аллегорическая образность «Жених - Невеста» в очерках «Записки охотника»

Вольтеровская тема в «Записках охотника» И.С. Тургенева

Трагедийная концепция любви в очерках «Записки охотника» И.С. Тургенева («Ермолай и Мельничиха», «Чертопханов и Недопюскин», «Живые мощи»)

Характер и роль фантастических элементов в «Записках охотника» И.С. Тургенева

Народная фантастика, сочетание романтизма и реализма в сборнике «Записки охотника» И.С. Тургенева

Роль предметной детализации в «Записках охотника» И.С. Тургенева

Роль костюма в создании образа персонажа в «Записках охотника» И.С. Тургенева

Театральная тема в «Записках охотника» И.С. Тургенева («Льгов», «Петр Петрович Каратаев», «Гамлет Щигровского уезда», «Лебедянь», Смерть»)

Портрет и приемы его создания в «Записках охотника» И.С. Тургенева

Интерьер и приемы его создания в «Записках охотника» И.С. Тургенева

Прием пародии в «Записках охотника» И.С. Тургенева («Татьяна Борисовна и ее племянник», «Гамлет Щигровского уезда»)

Художественное изображение исполнения народных песен и искусства народных певцов в «Записках охотника» (Левитов, Мамин-Сибиряк, Эртель, Короленко, М. Горький)

Анализ ситуации «разговор отца с сыном» / «матери с дочерью» в творчестве И.С. Тургенева

Цель работы – определить круг произведений И.С. Тургенева, в которых встречается ситуации «разговор отца с сыном» / «разговор матери с дочерью»; описать функциональное назначение данного эпизода в сюжете и композиции текста; охарактеризовать художественные средства, задействованные в моделировании данных ситуаций автором. Необходимо исследовать «вечную» тему в литературе - тему «отцов и детей» в аспекте отношений матери и дочери / сына и отца. В центре

исследования два литературных архетипа – архетип Матери и архетип Дитя, их трансформация в русской литературе. Отношения матери и дочери рассматриваются как критерий нравственного состояния социума

Реализация "онегинской" ситуации в творчестве И.С. Тургенева

Настоящая работа выполняется на материале разножанровых произведений И.С. Тургенева – поэма «Параша», поэма «Помещик», очерк «Гамлет Щигровского уезда», повесть «Затишье» и др. (список можно продолжить). Цель работы – описать смысловые и сюжетные границы «онегинской» ситуации, установить сюжетные и образные соответствия между сочинениями двух русских классиков, выявить значение "пушкинского слова" в текстах Тургенева.

Анализ сюжетной ситуации «Человек на пороге смерти» (по произведениям И.С. Тургенева)

Творчество Тургенева рассматривается как предвестие экзистенциализма в литературе. Материал работы – «Смерть», «Чертопханов и Недопюскин», «Мои деревья», «Отцы и дети», «Рудин». Цель работы – определить философско-религиозную картину мира русского писателя; углубить представления о философской концепции Тургенева-писателя.

Проблема «русский герой перед лицом Запада» в изображении И.С. Тургенева

Настоящая работа выполняется на материале разножанровых произведений И.С. Тургенева, в том числе привлекается текст очерка «Гамлет Щигровского уезда». Цель работы – описать смысловые и сюжетные границы ситуации «русский герой перед лицом Запада», рассмотреть проблему самоидентификации русского характера в прозе И.С. Тургенева.

Описание "сюжетных рифм" в прозе И.С. Тургенева («герой в алогичной ситуации»)

Работа выполняется на материале произведений «Гамлет Щигровского уезда», «Рудин», «Вешние воды», «Отцы и дети», «Новь». Рассматривается ситуация попадания главного героя в нетипичные для него (происхождение, род занятий, мировоззрение и т.д.) обстоятельства. Для выполнения работы необходимо выяснить суть понятия «сюжетная рифма» - термин принадлежит Дж. Мейджеру (см.: литературоведческие словари, энциклопедии, публикации в научной периодике); выбрать описание таких ситуаций из указанных текстов, проанализировать их структуру; проанализировать видоизменение характера героя в зависимости от сложившейся ситуации.

Описание "сюжетных рифм" в прозе И.С. Тургенева («дуэль»)

Работа выполняется на материале произведений «Чертопханов и Недопюскин», «Бретер», «Вешние воды», «Отцы и дети», «Накануне». Рассматривается ситуация вызова и осуществления дуэли. Для выполнения работы необходимо выяснить суть понятия «сюжетная рифма» - термин принадлежит Дж. Мейджеру (см.: литературоведческие словари, энциклопедии, публикации в научной периодике); познакомиться со содержанием культурологических и литературоведческих работ, посвященных дуэли (Ю.М. Лотман, публикации в «Новом литературном обозрении» и др.); выбрать описание таких ситуаций из указанных текстов, проанализировать их структуру; установить значимость ситуации для развития сюжета и характера героя.

Анализ сюжетной ситуации «сватовство» в очерках И.С. Тургенева

Тема богоборчества в произведениях И.С. Тургенева

Работа выполняется на материале произведений «Стено», «Разговор», «Конец Чертопханова», «Отцы и дети», «Новь». Для выполнения работы необходимо изучить публикации В.А. Недзвецкого о герое русской литературы и о герое И.С. Тургенева в журналах «Вестник Московского университета, серия «Филология», «Известия РАН, серия «Литература и язык»). В задачи входит изучение мировоззрения русского писателя, анализ вопроса о его взаимоотношениях с религией и верой. Целью работы является определение значения темы богоборчества в моделировании образа героя русской литературы XIX века.

Особенности пространственно-временной организации цикла И.С. Тургенева «Записки охотника»

Цель работы – проанализировать образ пространства и образ времени в очерках «Записки охотника». Для выполнения исследования необходимо познакомиться с трудами М.М. Бахтина о хронотопе, Д.С. Лихачева, Н.К. Шутой, Д. Шмелева, А. Зализняк («Ключевые образы русской культуры») и др. Провести детальный анализ содержания текстов с целью выявления пространственных и временных образов в них.

Особенности организации пространства в очерках И.С. Тургенева

Цель – изучить исследовательскую литературу, раскрывающую вопрос о значимости категории пространства в картине мира (работы А. Зализняк, статьи в Логическом словаре и др.), выбрать 2-3 произведения И.С. Тургенева, относящиеся к одному периоду творчества; выбрать из текста слова, словосочетания, служебные части речи (предлоги), передающие смысловую нагрузку

«пространство».

Образ времени в очерках И.С. Тургенева

Цель – изучить исследовательскую литературу, раскрывающую вопрос о значимости категории времени в картине мира (работы А. Зализняк, статьи в Логическом словаре и др.), выбрать 2-3 произведения И.С. Тургенева, относящиеся к одному периоду творчества; выбрать из текста глагольные формы, слова, словосочетания, передающие смысловую нагрузку «время»

Система номинаций литературного персонажа в очерках И.С. Тургенева

Среди приемов создания образа человека в литературе исследователей давно привлекает *имя*, которое дает автор персонажу (герою, действующему лицу). В зеркале системы номинаций персонажа (в том числе автономинаций) обнаруживается сложное единство, противоречия, эволюция характера, в конечном счете восходящие к *авторской концепции личности*. Объект исследования – образ-персонаж, система персонажей в эпосе. При написании работы следует опираться на исследования Ю.Н. Тынянова, Л.Я. Гинзбург, М.М. Бахтина, Г.Н. Поспелова, Л.В. Чернец, В.Е. Хализева, А.Я. Эсалнек, М.Н. Дарвина, Т.Г. Мальчуковой, Б.О. Кормана, Б.А. Успенского, С.Н. Бройтмана и др.

Тема искусства в очерках И.С. Тургенева

Работа выполняется на материале произведений Тургенева, выполненных в разных жанрах и в разные хронологические периоды (например, очерк «Певцы» - «Записки охотника», «Дворянское гнездо», «Отцы и дети», «Черепа» и др. миниатюры «Стихотворения в прозе»). Задача работы – рассмотреть образы талантливых людей (художников, певцов, музыкантов, ваятелей и др.), описать систему выразительных средств, задействованных в их

создании, выявить значение темы в художественном мировоззрении писателя.

Инонациональные образы в «Записках охотника» И.С. Тургенева

Прием зооморфизации в изображении человека в «Записках охотника»

Явления природы как способ характеристики героя в «Записках охотника» И.С. Тургенева

Цель работы - исследовать своеобразие пейзажа (описать явления природы) в очерках писателя XIX века. Картины природы создают колоритную обстановку, становятся отражением авторского начала, эмоциональным подтекстом произведения, подчеркивают напряженность действия и его символическую выразительность, а также используются как средство психологической характеристики героев.

Тема войны 1812 г. в произведениях И.С. Тургенева

Цель предполагаемой курсовой работы – определить семантическую нагрузку образной оппозиции "война – мир" в художественно-философской системе писателя (на материале «Записок охотника», а также произведений «Бригадир», «Старые портреты», «Новь» и др.); выяснить специфику трактовки Тургеневым событий Отечественной войны в контексте произведений русских авторов о войне (Л.Н. Толстой, Ф. Глинка и др.)

Провинция и столица в прозе И.С. Тургенева

В русской литературе XVIII–XIX вв. постепенно выделяются две сферы жизни в качестве объектов исследования. Цель предполагаемой курсовой работы – раскрыть соотношение провинции и столицы через исследование авторского повествования, композиционной симметрии романов, системы образов, темы семьи;

уяснить специфику их отношений.

Функции иноязычных вкраплений в очерках И.С. Тургенева

Цель предполагаемой курсовой работы – определить понятие "иноязычные вкрапления", выявить круг цитируемых авторов, смысловое наполнение иноязычных цитат, описать их коммуникативную роль и роль в характеристике образов-персонажей (на материале «Записок охотника»)

Роль интертекстуальных знаков в «Записках охотника» И.С. Тургенева

Функции претекстов в очерках «Записки охотника» И.С. Тургенева

«Чужое слово» и его функции в «Записках охотника» И.С. Тургенева

III. Образная структура «Записок охотника» И.С. Тургенева

А. Образы природы

Пейзаж и интерьер в «Записках охотника» И.С. Тургенева

В курсовой работе предполагается: изучить литературоведческую литературу по терминам «система образов», «пейзаж» и «интерьер»; рассмотреть типы пейзажа и интерьера в литературе 2-й половины XIX века, их идейно-художественные особенности; провести филологический анализ пейзажных и интерьерных описаний в «Записках охотника» И.С. Тургенева (на фоне всего творчества писателя).

Бестиарий И.С. Тургенева в «Записках охотника» (собака)

Концепт «птица» в произведениях И.С. Тургенева («Ася», «Дневник лишнего человека», «Гамлет

Щигровского уезда», «Рудин»)

Символ водного пространства в произведениях И.С. Тургенева

Изображение сада в «Записках охотника» И.С. Тургенева

Функции образа тумана в произведениях И.С. Тургенева

Образы природы в произведениях И.С. Тургенева: образ солнца

Цель предполагаемой курсовой работы – рассмотреть и проанализировать образ солнца у И.С. Тургенева, определить художественную, символико-мифологическую, философскую нагрузку образа солнца, значимость этого образа для философского и художественного мирочувствования писателя. Изучить труд М. Эпштейна о пейзаже.

Пейзажи И.С. Тургенева: описание ночи

Цель предполагаемой курсовой работы – рассмотреть и проанализировать образ ночи у И.С. Тургенева, определить художественную, символико-мифологическую, философскую нагрузку образа ночи, значимость этого образа для философского и художественного мирочувствования писателя. Изучить труд М. Эпштейна о пейзаже.

Пейзажи И.С. Тургенева: описание утра

Цель предполагаемой курсовой работы – рассмотреть и проанализировать образ утра у И.С. Тургенева, определить художественную, символико-мифологическую, философскую нагрузку образа утра, значимость этого образа для философского и художественного мирочувствования писателя. Изучить труд М. Эпштейна о пейзаже.

Цветопись тургеневского слова (на материале тургеневских очерков «Записки охотника»)

Цель предполагаемой курсовой работы – выявить и описать цветовые образы, лексику со значением «цвет», определить устойчивые цветовые ряды и символическую нагрузку цветовых образов для характеристики художественного мировидения писателя

Б. Образ человека

Язык тела и жеста как способ характеристики героя в «Записках охотника» И.С. Тургенева

Семантика образа внутреннего мира героя очерков «Записки охотника» И.С. Тургенева

Цель работы - проанализировать содержание понятия «внутренний мир»; установить приемы описания внутреннего мира героев.

Писатель обращается к создания типа проблемного героя – «маленького человека» (социально обиженного, униженного обществом, раздавленного нищетой, оскорбленного); изображение внутреннего мира «маленького человека»; гуманизм как основа авторской позиции («…и милость к падшим призывал…»).

Быт и нравы поместного дворянства в изображении И.С. Тургенева

Цель работы – выявление художественных приемов в изображении поместного дворянства в цикле Тургенева «Записки охотника». Необходимо проанализировать приемы художественной типизации, используемые автором, выявить авторское отношение к различным типам русского поместного дворянства.

Поэтические идеалы и философия гамлетизированного героя в «Записках охотника» (К вопросу о своеобразии русской этической позиции)

Образ праведника в «Записках охотника»

И.С. Тургенева и русская литературная традиция

Художественное воплощение образа юродивого в прозе И.С. Тургенева

Цель работы – описать способы создания и особенности функционирования устойчивого образа национальной литературы в сочинениях И.С. Тургенева («Касьян с Красивой Мечи», «Живые мощи» - из «Записок охотника», «Странная история», «Силаев»)

Образ «маленького человека» в рассказе И.С. Тургенева «Свидание» и повести Н.Н. Карамзина «Бедная Лиза»

«Обыкновенное» и «необыкновенное» существование героев в очерках И.С. Тургенева

«Мистическое чувство» героя в «Записках охотника» И.С. Тургенева

Эволюция образа байронического героя в прозе И.С. Тургенева

Настоящая работа выполняется на материале разножанровых произведений И.С. Тургенева – поэма «Стено», очерки «Записки охотника», роман «Рудин», роман «Отцы и дети», повесть «Затишье», стихотворение в прозе «Уа-уа!..». В задачи работы входит определение понятия «байронический герой», установления своеобразия и видоизменения традиционного для мировой литературы героя в сочинениях русского писателя, уяснение авторской интенции в момент создания того или иного героя, ориентированного на западный образец.

Своеобразие женских характеров в произведениях И.С. Тургенева

Настоящая работа выполняется на материале разножанровых произведений И.С. Тургенева. Цель работы – установить критерии для создания типологии женских характеров в произведениях Тургенева, выявить

художественные особенности создания женских характеров в указанных сочинениях, определить зависимость трактовки женских характеров от хронологии творчества писателя.

IV. Традиции тургеневских очерков «Записки охотника» в классической и современной литературе

Житийная традиция в очерке «Живые мощи» И.С. Тургенева

Цель – выявить традиции жития в очерке И.С. Тургенева «Живые мощи». Работа предполагает обобщение доступного материала о житийной литературе, выделение отличительных черт агиографических произведений, анализ очерка И.С. Тургенева (тематика, изображение праведника).

Гоголевские традиции в «Записках охотника» И.С. Тургенева

Вопрос о традициях в прозе И.С. Тургенева имеет принципиальное значение для понимания своеобразия художественного метода писателя. В курсовой работе должна быть рассмотрена лишь часть вопроса о литературной преемственности в творчестве И.С. Тургенева – наследие и развитие этим писателем традиций Н.В. Гоголя

Литературные традиции в «Записках охотника» (И.С. Тургенев и А.В. Кольцов)

Физиологические очерки И.С. Тургенева в контексте русской прозы 40-х годов XIX века (Гребенка, Григорович, Даль, Кокорев)

Россия живая и Россия мертвая: Гоголь и Тургенев

Изучение традиций «Записок охотника» И.С. Тургенева

В изучении традиций «Записок охотника» в русской литературе немало сделано Г.А. Бялым, Г.Б. Курляндской, Л.Н. Назаровой, С.М. Петровым и многими другими литературоведами. Однако и по сию пору литературная «родословная» «Записок» рассматривается чаще всего лишь в одной из своих ветвей, касающейся романов и рассказов из народного быта. В этом ряду упоминаются Григорович с его «Переселенцами», Николай Успенский с народными рассказами, Левитов с его «Степными очерками», Решетников, Станюкович, Эртель, Засодимский. Далее традицию ведут к Чехову, Короленко, от них к Горькому с его циклом «По Руси», к Бунину и Куприну. Эта родословная «ветвь» «Записок» исследована сейчас довольно обстоятельно.

Задача работы – выбрать для анализа одно из произведений вышеперечисленных авторов, установить развитие в них традиций тургеневских «Записок охотника».

Литература
Дубинина Т.Г. Пушкинские традиции в творчестве И.С. Тургенева 1840-х - начала 1850-х годов: Автореф. …к.филол.н. М., 2011.

Бушмин А.С. Преемственность в развитии литературы. Л.: Наука, 1975. 159 с.

Бялый Г.А. «Записки охотника» и русская литература // «Записки охотника» И.С. Тургенева (1852-1952) / Ред. М.П. Алексеев. Орел, 1955. С. 14-36.

Бялый Г.А. Лев Толстой и «Записки охотника» Тургенева // Вестник Ленинградского ун-та. № 4. Серия ист., яз. и лит. Вып. 3. Л., 1961. С.53-63.

Бялый Г.А. О психологической манере Тургенева (Тургенев и Достоевский) // Русская литература. 1968. № 4. С. 34-50.

Гамлет Щигровского уезда и Шекспировский Гамлет: компаративный аспект

«Живые мощи» И.С. Тургенева и «Арсена Гийо» П. Мериме: к вопросу о типологическом сходстве

Сопоставительный анализ повестей О. Бальзака «Сельский врач» и И.С. Тургенева «Уездный лекарь»

Переводы «Записок охотника» на французский язык (Эрнест Шаррьер: «Воспоминания знатного русского барина или картина состояния дворянства и крестьянства в русских провинциях в настоящее время», 1854)

Статья Мериме о «Записках охотника» как способ рецепции произведения в инокультурной среде - «Литература и крепостное право в России» (1 июля 1854 г.)

Переводы «Записок охотника» на немецкий язык (Видерт, Август Больтц)

Рецензии на «Записки охотника» в немецких журналах XIX века

Судьба «Записок охотника» за рубежом

«Записки охотника» И.С. Тургенева и «Шварцвальдские деревенские рассказы» Б. Ауэрбаха: опыт сравнительного анализа

«Записки охотника» И.С. Тургенева и повести из сельской жизни Жорж Санд («Чертово болото», «Маленькая Фадетта»): опыт сравнительного анализа

«Записки охотника» И.С. Тургенева и североамериканские писатели (Кейбл, Гарленд и др.)

«Записки охотника» И.С. и украинская литература

«Записки охотника» И.С. Тургенева и чешская литература

«Записки охотника» И.С. Тургенева и хорватская

литература

«Записки охотника» И.С. Тургенева и венгерская литература

«Записки охотника» И.С. Тургенева и румынская литература

«Записки охотника» И.С. Тургенева в переводе на арабский язык

«Записки охотника» И.С. Тургенева и творчество Фтабатэя Симэя

Восприятие «Записок охотника» в Китае

Литература

Алексеев М.П. Мировое значение «Записок охотника» // Орловский сборник. Орел, 1955. С. 57-65

Берков П.Н. «Записки охотника» в литературе народов СССР (материалы) // «Записки охотника» И.С. Тургенева (1852—1952): Сб. статей и материалов / Под ред. М. П. Алексеева. Орел, 1955. С. 304—317.

V. «Записки охотника» и традиция школьного преподавания литературы

Изучение специфики тургеневских пейзажей в 6 классе

Цель работы – изучение тургеневских пейзажей в «Записках охотника», наблюдения над стилем писателя. Жанр пейзажа в литературе. Анализ школьных программ по литературе: раздел «Теория литературы на уроках литературы школе». Выбор оптимальных методических путей, способов и приемов изучения пейзажа в основной средней школе на уроках литературы и развития речи. Подготовка творческих заданий для школьников. Составление конспекта урока, цель которого научить учащихся видеть пейзаж в тексте, определять художественные средства создания пейзажа и функции

пейзажа в художественном произведении.

Специфика восприятия картин природы учащимися 5-8 классов на примере рассказов И.С. Тургенева

Сопоставление черновой и окончательной редакций как прием постижения авторской позиции в художественных произведениях

Развитие интерпретационных навыков учащихся при изучении тургеневских очерков в школе

Место творческих работ в системе профессиональной подготовки будущего специалиста (на материале «Записок охотника» И.С. Тургенева)

Работа с портретными описаниями героев на уроках литературы в 5-6 классах (на материале «Записок охотника» И.С. Тургенева)

Возможности использования кинофрагментов на уроках литературы 6 классе (И.С. Тургенев «Бирюк»)

В современной социо-культурной ситуации, ориентирующей школьников на аудио-визуальное восприятие информации, изучение литературы средствами кино один из актуальных методических приемов. Цель курсовой работы – оптимизация учебного процесса в школе, выбор оптимальных методических путей изучения повести И.С. Тургенева в 6 классе.

Технология проведения педагогических мастерских (на материале «Записок охотника» И.С. Тургенева)

Цель предполагаемой курсовой работы – подобрать художественный и дидактический материал для проведения урока-мастерской в 5 классе при изучении темы «В мастерской художника слова» на материале портретных описаний персонажей И.С. Тургенева

(«Записки охотника»)

Технологии изучения очерков из «Записок охотника» в школе

Объект исследования – очерки И.С. Тургенева, вошедшие в вариативные программы для школы.

Предмет исследования - современные технологии чтения и интерпретации эпических произведений школе.

Метод творческого чтения при изучении произведений И.С. Тургенева в школе

Цель – на основе анализа специальной литературы выяснить суть понятия метод творческого чтения, установить возможности использования данного метода на уроках литературы, разработать и апробировать урок литературы по творчеству И.С. Тургенева с применением метода творческого чтения в 7 классе

Методика и технология составления киносценария по одному из очерков «Записки охотника» И.С. Тургенева.

Цель курсовой работы – изучение технологии составления киносценариев на материале публикаций в методической периодике; разработка и апробация конспекта урока литературы для основной школы с использованием данного метода анализа.

Методические пути активизации читательского восприятия школьников при изучении очерков «Записки охотника» И.С. Тургенева

Использование театральной интерпретации произведения на уроках литературы (И.С. Тургенев «Певцы»)

Использование киноинтерпретации эпического произведения на уроках литературы (по «Запискам охотника» И.С. Тургенева)

Культурный контекст в цикле «Записки охотника» И.С. Тургенева

Очерк И.С. Тургенева «Певцы» на русской сцене

«Певцы» чаще, чем какой бы то ни было другой рассказ «Записок охотника», подвергались инсценировкам (первые опыты относятся к 1867 г.). В юбилейном 1918 г. в постановке «Певцов» на сцене Александрийского театра принял участие Ф. И. Шаляпин

Мифопоэтический контекст очерков из «Записок охотника» И.С. Тургенева («Бежин луг», «Касьян с Красивой Мечи», «Стучит», «Живые мощи», «Чертопханов и Недопюскин» - на выбор)

Литература

Данилов С.С., Альтшуллер А.Я. «Записки охотника» на сцене // Орловский сборник. 1955. С. 296–303.

Колесников А. Соединение природы и искусства. Театральная эстетика И.С. Тургенева. М., 2003.

Кулакова А.А. Мифопоэтика «Записок охотника» И.С. Тургенева: пространство и имя: Автореф... канд. дисс. М., 2003.

РАЗДЕЛ III. АСПЕКТЫ ИЗУЧЕНИЯ ОЧЕРКОВ «ЗАПИСКИ ОХОТНИКА» В ШКОЛЕ

Технология изучения природоописательных образов в очерках из «Записок охотника»

В русской литературе признанным мастером пейзажа считается И.С. Тургенев.

В.В. Зеньковский отмечал, что И.С. Тургенев на определенном этапе жизни пришел к выводу, «что никому и ничему нет дела до человека; до его судьбы: природа совершенно равнодушна к человеку, к его волнениям и надеждам». До конца дней своих Тургенев не устает говорить с тяжелым чувством, с неопределенной горечью о равнодушии природы к человеку, к его творчеству.

«Выведение действительного бытия из «безумия мировой воли» доминирует у Тургенева. Тургенев не мирился «с равнодушием» природы к духовному миру человека, к его исканиям идеала – ведь между внутренним миром человека и объективной жизнью природы нет, по Тургеневу, ничего общего.

Тургенев ищет истины. У него обнажается со всей силой отсутствие веры в Бога, в силу чего так мучительно и неразрешимо ставился вопрос о смысле жизни человека.

Для И.С. Тургенева характерна двойственность понимания природы. С одной стороны, Тургенев был глубоко отравлен сознанием безразличия природы к человеку, как бы затерянностью человека в бытии и вследствие этого перед ним открылась бессмыслица человеческой жизни с ее ничем не оправданными претензиями, мечтами об идеале. А с другой стороны, как художник, а не мыслитель Тургенев живо чувствовал таинственную логику в бытии, чувствовал жизнь природы,

ее обращенность именно к человеку (отсюда и мысли Тургенева о высоком назначении человека).

По Тургеневу, природа не интересуется личностным бытием, «равнодушна» к нему; если человек будет жить в «единстве» с природой, то это все равно не спасет его личности – а начало личности было бесконечно дорого писателю.

В уста природы (из «Стихотворения в прозе») он вкладывает слова: «Я не ведаю ни добра, ни зла, разум мне закон» (СС, 8, 411).

Слова природы у Тургенева («разум мне закон») есть признание слепоты и хаотичности в природе. Именно отсюда надо объяснять трагическое мироощущение у Тургенева, которое владело его мыслью всецело.

Но совсем не то чувство природы было у него как у художника – тут тоже выступает у него чувство связи с природой, но здесь человек уже не теряется в природе, а наоборот – природа склоняется к человеку, принимает живое участие в его жизни, именно поэтому «человека не может не занимать природа, он связан с ней тысячью неразрывных нитей: он сын ее» (СС, 11, 154).

Восприятие природы как чего-то необходимого и органически входящего в жизнь человека лежит в основе стремлений Тургенева быть простым и ясным в создании пейзажных картин и шире – в изображении жизни природы.

Ощущение точности, неизбежности такой связи, может быть, даже стремление внушить, что оно присуще каждому человеку, вызывает стремление автора быть предельно доступным при изображении пейзажа. «...описывая явления природы, дело не в том, чтобы сказать все, что может прийти вам в голову: говорите то, что должно прийти каждому в голову, - но так, чтобы ваше изображение было равносильно тому, что вы

изображаете...» (СС, 11, 160).

И.С. Тургенев – мастер пейзажа. Верно сказал о них Ремизов («Огонь вещей»), что эти описания природы у Тургенева «создали целый мир «русской природы» - музейный памятник любующегося глаза». Часто Тургенев переживал настоящее счастье от погружения в природу. Но пейзажи у Тургенева – это лишь введение в его художественное восприятие бытия.

Богаты пейзажными описаниями жизни природы «Записки охотника», но в них пейзаж не самоцель: перед нами не автор и природа, а природа и люди. Писатель зорким и проницательным взглядом смотрит на среднюю полосу России: на ее деревни, усадьбы, леса и поля – бойкие «притынные» места и медвежьи участки, на людей, которые там живут, на природу, которая их окружает.

Без картин природы, которые мы находим в охотничьих рассказах, не звучали бы так конкретно, интимно и убедительно изображенные в них события.

Пейзаж играет роль и в создании образов героев. Однако природа входит в жизнь не всякого человека: есть люди, органически чуждые ей. Именно поэтому нет пейзажных описаний в рассказе о двух помещиках, о жизни Пеночкина и его бурмистра Софрона, чудака Полутыкина и им подобных.

Такими описаниями насыщены рассказы о крестьянских детях («Бежин луг»), Касьяне («Каьян с Красивой Мехи»), Лукерье «Живые мощи») - о простых и чистых людях, с ясной поэтической душой.

Заключительный очерк «Лес и степь» - исключительно пейзажное произведение. В очерке «Смерть» описание природы играет самостоятельную, драматическую роль – гибель чудесной дубравы стоит в одном ряду с такой же удивительно простой и полной достоинства смертью русских людей.

Итак, идейно-композиционная и даже непосредственно сюжетная роль пейзажа в «Записках охотника» исключительно велика.

Перед читателем «Записок охотника» проходят десятки точных и живых описаний весны, лета, осени, зимы, всегда нужные для того, чтобы помочь понять мысль, лежащую в основе рассказа. Но всего охотнее обращается Тургенев к поре расцвета всех сил природы – лету и его лучшему месяцу июлю. В сиянии ярких лучей июльского солнца ярче красота родных мест, беспощадней и убедительней картина разорения, развала, обнищания крепостной деревни.

Мы остановимся на анализе пейзажных описаний нескольких рассказов: они дают достаточно полное представление о характере пейзажа в «Записках охотника».

Начнем со знакомых с детства пейзажей рассказа «Бежин луг». Описание прекрасного июльского утра, дня, вечера производят впечатление радостное, согревающее; ясен день и все кругом дружелюбно и понятно: почему собираются, а затем рассеиваются тучки, почему гуляют по полям вихри-круговороты. Но вот наступают сумерки, и природа стала совсем иной: таинственная и пугающая, она в тревожном, беспокойном движении. Среди кустов охотника охватила неприятная неподвижная сырость, навстречу ему «приближалась и росла, как грозовая туча, ночь; вместе с вечерними парами отовсюду поднималась и даже с вышины лилась темнота... неясно белело вокруг; за ним, с каждым мгновеньем надвигаясь, громадными клубами вздымался угрюмый мрак...» (СС, 1, 261).

И звездочки «зашевелились» на небе, а камни, которые он увидел на дне лощины, казалось, «сползлись туда для тайного совещания». Все кругом в непрерывном и пугающем движении.

В рассказе «Певцы», как и в рассказе «Бежин луг», несомненна роль пейзажа, органически входящего в ткань повествования.

Пейзаж в этом рассказе несет большую социальную нагрузку, обличает нелепость, тяжесть жизни русского народа (крестьянства). Пейзаж в этом рассказе не просто некрасив, непривлекателен, - его гнетущая безнадежность, то зловещее чувство, которое он вызывает (а ведь это тоже яркий солнечный июльский день!), создается сухой, жесткой и, в противоположность большинству рассказов, почти лишенной цвета манерой описания.

Слова, создающие этот пейзаж, суровы и драматичны: «голый холм», сверху донизу «рассеченный страшным оврагом», который «зияя, как бездна», вьется, «разрытый и размытый...» Несколько «тощих ракит» боязливо спускаются по песчаным его бокам. И в конце единственное упоминание о цвете: «сухое и желтое, как медь, виднелось дно оврага» (СС, 11, 291). Этот пейзаж – только часть экспозиции, но он же смысловой ключ ко всему рассказу.

Пейзаж этого произведения передает природу степной полосы Оловщины с ее запустением, идущим от варварского, бестолкового, изнуряющего силы природы и силы народа социального устройства: он реалистичен не только с живописной точки зрения.

Интересный материал содержит и очерк «Смерть». Картины смерти, умирания, связанные только общей идеей, сменяют в этом очерке одна другую. Среди них мы находим очерк в очерке – историю чаплыгинского леса – описание его в пору расцвета всех сил и грустную, лирическую картину его умирания: «Что, думал я, глядя на умирающие деревья, чай, стыдно и горько вам (СС, 11, 280).

Тяжела, бессмысленна и мучительна их агония,

горько и постыдно сравнение с былой мощью и красотой: «...засохшие, обнаженные, кое-где покрытые чахоточной зеленью, печалью высились они над молодой рощей... Иные, еще обросшие листьями внизу, словно с упреком и отчаянием поднимали кверху свои безжизненные, обломанные ветви... иные, наконец, вовсе повалились и гнили, словно трупы...» (СС, 1, 280).

В этом рассказе воедино связаны гибель леса и смерть людей. Их роднит жалость по недоделанному, неосуществленному, неоконченному – та вековечная обида, от которой пока не суждено избавиться человеку. И это общее настроение – свойство здоровой, энергичной, полноценной человеческой души.

Общность человека и природы, их неразрывная связь, возникающая не только на почве любованья человека природой, но более глубокая, органическая подчеркивается прощальным рассказом концовкой, финалом «Записок охотника» - очерком «Лес и степь», которого никак нельзя избежать, давая общую характеристику сборнику.

Именно в нем излагает Тургенев свое писательское кредо, говоря о том, что определило характер «Записок охотника»: он, автор, любит природу и свободу (СС, 1, 444).

Если несколько уточнить эту лаконичную формулу, то, применительно к «Запискам охотника», придется сказать, что автор любит в своих рассказах не природу вообще, а русскую природу средней полосы, любит не только отвлеченную свободу вообще или свободу для себя, а свободу и для тех простых русских людей, чьи судьбы он описал.

Однако в этом заключительном очерке автора «Записок охотника» речь идет не о свободе, а только о природе.

Итак, в мастерстве Тургенева художника-пейзажиста

нова и часто неповторима тонкая наблюдательность и необычайная точность. Любовное отношение к живущему вокруг нас бессловесному миру животных и растений, огромный интерес к нему находят выражение в том постоянном приближении изображаемой природы к миру человеческих мыслей и чувств, которое во многом помогает нашему восприятию, делает картины более живыми и трепетными.

Тургенева отличает то, что он не только поэт-фенолог, но и писатель, который не умеет и не хочет видеть пейзаж один, без человека – и не только автора, а человека вообще – без обычной жизни обычных людей.

Все названные здесь качества художника-пейзажиста мы находим и в произведениях дуги жанров – в рассказе «Муму», в романе «Отцы и дети».

Проблема изучения функционирования пейзажа в литературном произведении.

Краткий обзор динамики пейзажа указывает на его тесную взаимосвязь с другими явлениями литературы. Поэтому вряд ли у учащихся сложится полное представление о какой-либо картине природы в художественном произведении, если они не будут знать и учитывать:

1. специфику того или иного литературного направления, течения.
2. Жанровое своеобразие произведения.
3. Авторский взгляд на мир.
4. Особенность типов пейзажей и их популярность в определенное время.
5. Средства художественной выразительности (метафоры, сравнения, эпитеты и др.)

С целью показать, как (с помощью каких средств) может быть создан пейзаж, какое настроение, впечатление он может передавать в литературном произведении, мы

разработали урок внеклассного чтения с элементами урока-мастерской (5 класс). Урок выстроен на материале произведений И.С. Тургенева.

Тема урока сформулирована следующим образом: «Пейзаж в рассказах И.С. Тургенева», на уроке поставлены следующие цели:

Обучающие:
- совершенствовать навыки частичного анализа и интерпретации текста
- дать установку на чтение произведений И.С. Тургенева
- углубить, усовершенствовать знания учащихся о творчестве И.С. Тургенева

Развивающие:
- способствовать развитию понятийного мышления, устной речи и развитию эмоциональной сферы
- способствовать развитию аналитических умений, творческой аналитической мысли учащихся
- способствовать развитию навыков выразительного чтения
- способствовать развитию воображения.

Воспитательные:
- воспитание любви и уважения к творчеству И.С. Тургенева
- воспитание любви к природе
- воспитание интереса к живописи
- воспитание культуры ведения беседы

В процессе урока использованы методы (в основном классификация Н.И. Кудряшова): метод творческого чтения и творческих заданий (приемы: выразительное чтение текста учащимися; беседа, активизирующая непосредственное впечатление учащихся от только что прочитанного произведения (вопросы на разные сферы восприятия); творческие задания для учащихся); эвристический метод, с помощью которого проведен глубокий анализ текста (приемы: эвристическая беседа);

исследовательский метод (приемы: создание проблемной ситуации); репродуктивный метод (прием: рассказ учителя с демонстрацией наглядных средств обучения).

На уроке были использованы и такие приемы: прием составления ассоциативного ряда, прием письменного словесного рисования, прием выделения ключевых (опорных) слов в тексте. Что позволило определить тип урока не просто как урок внеклассного чтения, а урок внеклассного чтения с элементами урока-мастерской.

Отмеченные цели и методы (приемы) обучения были реализованы в ходе урока.

На начальном этапе урока работа велась над определением значения понятия пейзаж. Учащимся предлагалось рассмотреть репродукции картин великих русских художников – пейзажистов: И.И. Шишкина «Сосны, освещенные солнцем», Ф.А. Васильева «Тополя, освещенные солнцем», И.Э. Грабаря «Февральская лазурь», Г.Г. Нисского «Февраль. Подмосковье», К.А. Коровина «Весна». После этого следовал вопрос: «Почему этих художников называют художниками – пейзажистами? Что означает слово пейзаж?» Учащиеся без затруднений ответили, что данных художников называют художниками-пейзажистами, т. к. На своих полотнах они изображают природу; пейзаж-описание природы. Изображение природы.

Действительно, буквально пейзаж (фр.) означает вид какой-либо местности и картины природы, картины природы художников.

На данном этапе урока мы воспользовались исследовательским методом (приемом создание проблемной ситуации), что позволило не только активизировать мышление учащихся, настроить их на работу в начале урока, но и способствовало более прочному и осознанному усвоению полученных знаний.

После уточнения: понятие пейзаж первоначально утвердилось в живописи, но затем перешло в литературу, в поэзию, учащимся предлагалось вспомнить авторов и название произведений, в которых изображалась (описывалась) природа (как поэтические, так и прозаические произведения). В ответе на этот вопрос прозвучали имена: А.С. Пушкин («Зимний вечер», «Зимняя дорого», «Зимнее утро»), Ф.И. Тютчев («Весенняя гроза», «Летний вечер»), А.А. Фет («Весенний дождь», «Летний вечер тих и ясен...»); среди прозаиков отмечены Л.Н. Толстой, В. Бианки, М.Л. Пришвин и др. Таким образом, воспользовавшись эвристическим методом (прием эвристической беседы), мы еще раз уточнили круг чтения учащихся и убедились в том, что школьники осознанно подошли к определению понятия пейзаж, обладают способностью (умением) определять пейзаж в произведении (тексте).

На следующем этапе урока учитель указал, что признанным мастером пейзажа среди писателей считается И.С. Тургенев. Именно к его произведениям учащиеся будут обращаться на уроке.

Следует отметить, что для анализа учащимся был предложен текстовой материал: два фрагмента с описанием природы из рассказа И.С. Тургенева «Бежин луг», входящий в цикл «Записки охотника». Сначала был произведен подробный анализ фрагмента текста

«Перед читателем «Записок охотника» проходят десятки точных и живых описаний весны, лета, зимы, осени... Но всего охотнее обращается И.С. Тургенев к поре расцвета всех сил природы – лету и его лучшему месяцу июлю. Перед нами описание прекрасного июльского дня...» - такое слово учителя предваряло выразительное чтение вслух учащимися отрывка и беседу. Беседа велась по заранее подготовленным вопросам учителя (вопросы

разного характера). Например, вопрос на общее восприятие: «Какое впечатление производит это описание? Почему именно такое впечатление?» («Впечатление радости, гармонии, счастья, потому что описывается хорошая погода (светит солнце, голубое небо...)). С целью выяснить внимательно ли был прочитан отрывок, задан вопрос: «Какое время суток описывается в отрывке?» Заранее отметим, что в данном тексте описывается несколько времен суток: утро, день, вечер. Смогли ли учащиеся это уловить? Ответы школьников показали: не все увидели, что описывается природа утром, днем, вечером. Но при повторном обращении к тексту учащиеся убедились, что в отрывке изображено несколько времен суток.

После этого учащиеся детально рассматривают утреннее, дневное, вечернее описание природы. Доминирует прием эвристической беседы. Заданы были вопросы, заранее подготовленные учителем. Например, «Какой образ находится в центре внимания автора в утреннем описании природу?» («Солнце»), «Каким мы видим солнце?» («Солнце – не огнистое, не раскаленное, как во время знойной засухи, не тускло-багровое, как перед бурей, но светлое и приветно-лучезарное – мирно всплывает под узкой и длинной тучкой...»), «Для чего И.С. Тургенев использует при описании солнца частицу *не*? («Для утверждения качества, характеристики солнца»). Данный вопрос выступал не только как один из ряда репродуктивных вопросов, помогающий осуществить анализ текста, но и для активизации знаний учащихся из области русского языка (значение отрицательных частиц).

На данном этапе урока кроме приема эвристической беседы, использован прием составления ассоциативного ряда. Учащимся было предложено найти в тексте словосочетание, которое связано с образом солнца?

(«могучее светило»). «Какие ассоциации вызывает это словосочетание?» С помощью учителя учащиеся создают ассоциативный ряд: «могучее светило», власть, сила, справедливость, царь, президент. Обращение к созданию ассоциативного ряда в дальнейшем поможет в анализе текста. Так, при детальном рассмотрении дневного описания природы, учащиеся обращают внимание на образ облаков (какие они, с чем их сравнивает автор и т.д.). Облака «насквозь проникнуты светом и теплотой», подобное описание создало предпосылку для возвращения к созданному ассоциативному ряду: «могучее светило», власть, сила, справедливость... После чего учащиеся приходят к выводу, что солнце у Тургенева – могущественное, его власть, сила проявляется даже при описании облаков: «теплота» и «свет» - характеристики от солнца. К данному ассоциативному ряду школьники обратятся при рассмотрении вечернего описания природы. «Что сказано о солнце вечером?» («Оно закатилось также спокойно, как спокойно взошло»). Учащимся было дано задание поразмышлять, почему наречие *спокойно* несколько раз использовано в тексте? К ответу на вопрос школьники пришли через ряд ассоциации: «солнце – сила, власть, ассоциируется с людьми, обладающими этими качествами, а для таких людей волноваться не свойственно, они всегда очень спокойны, уравновешенны, сдержанны (поэтому и солнце «спокойно взошло», «закатилось спокойно»).

При анализе фрагмента текста учащимся было предложено ответить на вопрос: «Какой вывод о таких июльских днях сделан автором?» («... на всем лежит печать какой-то трогательной кротости»). «Как вы понимаете значение слова *кроткий*?» На данном этапе проводится словарная работа: «кроткий – робкий, нерешительный, застенчивый, стеснительный», которая не только

способствует расширению и обогащению словарного запаса учащихся, но и помогает в дальнейшем глубже проникнуть в суть описания: учащиеся выяснили, что «кроткой» природа выступает утром и вечером, это не случайно. Кроткий – робкий, нерешительный: природа утром ЕЩЕ не такая яркая, как днем, а вечером УЖЕ не такая яркая, как днем.

После проведенного анализа, сделан вывод: пейзаж в этом отрывке передает чувство умиротворения, спокойствия, гармонии.

Далее учащимся предложено подчеркнуть в тексте ключевые слова, с помощью которых передаются указанные чувства (умиротворения, спокойствия, гармонии). Выделены следующие сова и словосочетания: «солнце... светлое и приветливо лучезарное», «не огнистое», «не раскаленное», «мирно всплывает», «свежо просияет», «играющие лучи», «весело и величаво», «золотисто-серые облака», «с нежными белыми краями», «проникнуты светом и теплотой» и т.д.

На основе выделенных слов, словосочетаний и словосочетаний, предложенных учителем (приветливое солнышко, пушистые облака, разноцветные ковер из цветов, поют пташки) самим попытаться создать (письменно) пейзаж, передающий чувство умиротворения, спокойствия, гармонии, радости.

Использованные методы: метод письменного словесного рисования, опирающийся на метод выделения (нахождения) ключевых слов позволили ответить на вопросы:

1. Удалось ли учащимся созданными пейзажами передать отмеченное настроение (чувство радости, умиротворения, спокойствия, гармонии)?

2. Смогли ли учащиеся использовать приемы автора (И.С. Тургенева) в собственных работах?

Всем учащимся удалось созданными пейзажами передать чувство умиротворения, спокойствия, гармонии, радости. Например: «Был спокойный июльский день. Птицы пели радостные и нежные песни. Над землей плавали легкие облака».

Однако не все учащиеся (только 50%) использовали в своих работах слова, словосочетания, образы, присутствующие в тексте Тургенева. Например: «День. Небо, словно речка, без начала и конца. А легкие облака, будто корабли, плывущие по небу» (сравнение неба с рекой, облаков с кораблями – Тургеневу (облака - «острова реки»).

После подробного анализа фрагмента текста, следовал анализ текста.

Учащимся было предложено выразительно вслух прочитать фрагмент, затем состоялась беседа. Беседа велась по вопросам (разного характера), заранее подготовленным учителем.

Например, вопрос на общее восприятие текста: «Какое впечатление оставляет это описание?» («Впечатление грусти, страха») или вопросы, репродуктивного характера: «Найдите сова, словосочетания, передающие движение», «Чего в тексте больше движения или статики?», «Какие образы встретились?» и т. п.

Учащиеся постепенно приходят к выводу, что в этом описании, в отличие от предыдущего, все находится в непрерывном движении, передается напряжение, испуг, страх. В доказательство этому было предложено выделить в тексте ключевые слова и словосочетания.

Выделены были: «ночь, как грозовая туча», «лилась темнота», «все чернело и утихало», «птица... пугливо нырнула», «громадными клубами вздымался угрюмый мрак», «застывающий воздух», «побледневшее небо» и т.д.

На основе выделенных ключевых слов и словосочетаний, а также словосочетаний, предложенных учителем (раскаты грома, сверкала молния, сильный дождь, фиолетовое небо), учащимся было предложено создать (письменно) свои пейзажи, передающие чувство напряжения, страха, испуга, волнения.

Использованные методы: метод письменного словесного рисования, опирающийся на метод выделения (нахождения) ключевых слов позволили ответить на вопросы (см. раньше)

Всем учащимся удалось созданными пейзажами передать чувство напряжения, испуга, страха, волнения. Например: «Небо стало черным. Вдали послышались раскаты грома. Начался сильный дождь, ярко сверкнула молния».

При создании пейзажей только около 70% учащихся используют в своих работах слова, словосочетания, образы, присутствующие в тексте Тургенева (мрак, ночь, птица). Например: «Наступила ночь. Из-за леса выплывал угрюмый мрак» или «Темнота мрачно наступала. Гром ни на минуту не утихал. Все казалось страшным».

Таким образом, на уроке можно проследить, как И.С. Тургенев создает свои пейзажи, какие образы, средства использует, убедиться, что описания природы у Тургенева передают разные впечатления, создают разные настроения. С помощью письменных творческих работ выяснили, уловили ли учащиеся стиль Тургенева – мастера пейзажей.

БИБЛИОГРАФИЧЕСКИЙ СПИСОК

Тургенев И.С. Полн. собр. соч. и писем: В 30 т. Сочинения: В 12 т. М.,1978-1986.

Книги

Батюто А.И. Избранные труды. СПб., 2004.

Бахвалова Т.В. «Записки охотника» И.С. Тургенева как база этно-лингвистических исследований // Доклад на Всероссийских тургеневских чтениях, 2004.

Бахвалова Т.В., Попова А.Р. 500 забытых и редких слов из «Записок охотника» И.С. Тургенева. Орел, 2007.

Беляева И.А. Творчество И.С. Тургенева. Учебное пособие. М., 2002.

Беляева И.А. Система жанров в творчестве И.С. Тургенева. М., 2005.

Белова Н.М. Художественное изображение народа в русской литературе середины XIX века. Саратов, 1969.

Бялый Г.А. Тургенев и русский реализм. М.; Л, 1962.

Генералова Н.П. И.С. Тургенев: Россия и Европа. Из истории русско-европейских литературных и общественных отношений. СПб., 2003.

Дессе Р. Сумерки любви: Путешествия с Тургеневым / пер. с англ. Н. Усовой. М., 2009.

Звигильский А. Иван Тургенев и Франция: Сб. статей / пер. с франц. / сост. В.Р. Зубова, Е.Г. Петраш. М., 2008 (Тургеневские чтения; Вып. 3).

Иван Тургенев и Общество любителей российской словесности / отв. ред. Ю.Л. Воротников. М., 2009.

Ковалев В.А. «Записки охотника» И.С. Тургенева. Вопросы генезиса. Л.,1980.

Клеман М.К. Иван Сергеевич Тургенев: Очерк жизни и творчества. Л.,1936.

Курляндская Г.Б. Эстетический мир И.С. Тургенева. Орел, 1994.

Курляндская Г.Б. И.С. Тургенев: Мировоззрение, метод, традиция. Тула, 2001.

Лебедев Ю.В. У истоков эпоса: Очерковые циклы в русской литературе 1840-60-х годов. Ярославль, 1975.

Лебедев Ю.В. «Записки охотника» И.С. Тургенева. М., 1977.

Лебедев Ю. Жизнь Тургенева. Всеведущее одиночество гения. М., 2006.

Манн Ю.В. Тургенев и другие. М., 2008.

Маркович В.М. И.С. Тургенев и русский реалистический роман XIX века. Л., 1982.

Недзвецкий В.А. И.С. Тургенев: логика творчества и менталитет героя: Курс лекций. Стерлитамак, 2008.

Пустовойт П.Г. И.С. Тургенев – художник слова. М., 1987.

Тургеневский сборник / сост. В.А. Сергеев. М., 2004.

Тургеневские чтения: Сб. ст. Вып. 5 / сост., науч. ред. Е.Г. Петраш. М., 2011.

Тургеневский ежегодник 2003 / сост., ред. Л.А. Балыкова, Л.В. Дмитрюхина. Орел, 2005.

Тургеневский ежегодник 2004 / сост., ред. Л.А. Балыкова, Л.В. Дмитрюхина. Орел, 2006.

Тургенев без глянца / сост. П. Фокин. СПб., 2009.

Тургениана: Сб. ст. и материалов / под общ. Ред. Г.Б. Курляндской. Орел, 1999.

Указатель библиографических работ о Тургеневе (сост. И.Т. Моцарев). – URL: http://nasledie.turgenev.ru/stat/bibbib/Menu/main7.html

Библиография библиографий И.С. Тургенева. – URL: http://nasledie.turgenev.ru/stat/bibbib/Menu/main2.html

Чудаков А.П. О поэтике Тургенева-прозаика: Повествование - предметный мир - сюжет // И.С. Тургенев в современном мире. М., 1987.

Шаталов С.Е. Проблемы поэтики И.С. Тургенева.

М.,1969.

Шаталов С.Е. Художественный мир И.С. Тургенева. М., 1979.

Статьи и автореферат

Голубков В.В. Идейно-художественное единство «Записок охотника» // Творчество И.С. Тургенева / Под ред. С.М. Петрова. М.,1959.

Журавлева А.И. «Записки охотника» И.С. Тургенева: К проблеме целостности // Русская словесность. 1997. № 5.

Кулакова А.А. Мифопоэтика «Записок охотника» И.С. Тургенева: пространство и имя: Автореф… канд. дисс. М.,2003.

Куделько Н.А. Традиции поэтики И.С. Тургенева в русской литературе XX в. (Б.К. Зайцев, К.Г. Паустовский, Ю.П. Казаков): Диссер. …к.филол.н. М., 2005.

Лукина В.А. Творческая история «Записок охотника» И.С. Тургенева: Автореферат … к. филол. н. СПб, 2006. 187 с.

Воскресенская Н.А. Русский национальный характер в «Записках охотника» И.С. Тургенева и его восприятие во французской литературной критике и переводах XIX–XX веков: Автореферат … к. филол. н. Н.Новгород, 2014.

www.ingramcontent.com/pod-product-compliance
Lightning Source LLC
Chambersburg PA
CBHW070857180526
45168CB00005B/1850